Playing with Paper: Illuminating, Engineering, and Reimagining Paper Art
玩紙趣：切、雕、折、貼，21位世界頂尖紙藝家的手作藝術與創作祕技

作　　　者／海倫・希伯特（Helen Hiebert）
譯　　　者／喬喻

總 編 輯／王秀婷
責 任 編 輯／向艷宇
協 力 編 輯／劉綺文
行 銷 業 務／黃明雪、陳志峰
版　　　權／向艷宇

發 行 人／涂玉雲
出　　　版／積木文化
　　　　　　104台北市民生東路二段141號5樓
　　　　　　官方部落格：www.cubepress.com.tw
　　　　　　電話：(02) 2500-7696　　傳真：(02) 2500-1953
　　　　　　讀者信箱：service_cube@hmg.com.tw｜service@cubepress.com.tw
發　　　行／英屬蓋曼群島商家庭傳媒股份有限公司城邦分公司
　　　　　　台北市民生東路二段141號2樓
　　　　　　讀者服務專線：(02)25007718~9｜廿四小時傳真專線：(02)25001990~1
　　　　　　服務時間：週一至週五上午09:30-12:00、下午13:30-17:00
　　　　　　郵撥：19863813　戶名：書虫股份有限公司
　　　　　　網站：城邦讀書花園www.cite.com.tw
香港發行所／城邦（香港）出版集團有限公司
　　　　　　香港灣仔駱克道193號東超商業中心1樓
　　　　　　電話：852-25086231　傳真：852-25789337
馬新發行所／城邦（馬新）出版集團Cité (M) Sdn. Bhd.
　　　　　　41, Radin Anum, Bandar Baru Sri Petaling,
　　　　　　57000 Kuala Lumpur, Malaysia.
　　　　　　電話：603-90563833　傳真：603-90562833

排　　　版／劉靜薏

2015年（民104）1月初版一刷　　　　　　　　　　版權所有・不得翻印
ISBN：978-986-5865-76-4　　定價／420元
© 2013 by Quarry Books
Text © 2013 Helen Hiebert
First published in the United States of America in 2013 by Quarry Books,
a member of Quayside Publishing Group

國家圖書館出版品預行編目(CIP)資料

玩紙趣：切、雕、折、貼，21位世界頂
尖紙藝家的手作藝術與創作祕技 / 海
倫.希伯特(Helen Hiebert)作；喬喻
譯. -- 初版. -- 臺北市：積木文化出版：
家庭傳媒城邦分公司發行, 民104.01
144面；215.9x25.4公分
譯自：Playing with paper：
illuminating, engineering, and
reimagining paper art
ISBN 978-986-5865-76-4(平裝)

1.紙工藝術 2.作品集

972　　　　　　　　　　103017938

Design:
Based on original design by Landers
Miller Design
Page Layout:
Laura H. Couallier, Laura Herrmann
Design
Cover Images:
Stephen Funk Photography, (bottom
right): Leila Cheiko
Illustrations and Templates:
Mattie Reposa

玩紙趣
PLAYING WITH PAPER

切、雕、折、貼，21 位世界頂尖紙藝家的
手作藝術與創作祕技

海倫·希伯特（Helen Hiebert）著
喬喻 譯

積木文化

目錄

前言

我從小就對紙迷戀不已。猶記得五年級的時候，有個同學從筆記本撕下一張紙，反覆揉捏後展平，這樣玩了好幾天，等紙變得皺巴巴以後拿給我看，我立刻有樣學樣，驚異於紙張變得如此柔軟。我越玩越上手，紙不再像紙，觸感彷彿皮革。

15 年匆匆溜走，我大三那年參加了一個德國留學計畫，上了一堂「紙藝」課程，從此迷上用紙打造東西。我用硬紙板搭了張小桌子，還應用立體卡片的技巧做出立體字母。大四時我回到美國（田納西州），又一頭鑽進了源自日本的紙雕建築藝術，光是在平面的紙張上雕刻、扭轉和折疊，就能做出各式各樣立體的建築物。

大學畢業後我便搬到紐約，幾年後有幸去日本旅遊，再度領略到紙張之美。我流連於紙品專賣店和百貨公司，日本的紙張、信紙和包裝紙的豐富設計讓我大開眼界。我當時住在日式旅館，愛上了傳統和紙拉門透光時的美麗。我回到紐約後，發現了 Dieu Donné 手工紙工作室，心知這就是我想做的工作。

我在 Dieu Donné 做了 6 年的專案總監，其間習得手工造紙的完整知識，並且有機會認識業界許多專家。我加入了幾個國內外的手工造紙協會，寫了 2 本手工造紙教學書和 1 本有關紙燈籠的書。

我在 Dieu Donné 認識了外子，後來我們搬到波特蘭市展開新的生活，家裡的車庫被我改造成麻雀雖小五臟俱全的造紙工作室，我在那裡寫書、寫部落格，做做東西和指導實習生。此外，我還到處教學，分享造紙經驗，並介紹我看過或讀過的出色作品。

我不時走訪各界藝術家，驚豔於他們的紙藝巧思，書中一些作品和圖像便出自他們的巧手，可從中略窺紙藝的多樣面貌——從立體卡片、模型製作、剪紙、手工書、捲紙花到各式摺紙技法應有盡有，甚至還有紙製飛行物。希望藉由此書，能讓各位領略紙藝的無限可能，從中獲得些許靈感。

紙堪稱是世界上最變化無窮的創作媒介，可以撕成碎片或用火柴燒，而且應用層面極其廣泛，從圖形設計、時尚甚或建築皆可見其蹤跡。雖然拜科技進步之賜，寫書再也不必用到紙，但我相信，世上仍會有無數藝術家繼續紙藝創作，也有無數收藏家繼續欣賞紙張之美，一如我看到透著光的日式傳統拉門上的和紙時，心中難以言喻的感動。

新手入門
切割、刻痕、折疊和編織

}

1

新手入門

切割、刻痕、折疊和編織

紙 是一種可塑性極佳的材質,除了可以在上面拓印和作畫,還能應用於書本雕刻、模型、建築、時尚、燈具、室內設計和圖形設計等領域。以下介紹幾種紙材和技巧,只要認識這些質地和工具,往後玩紙將更得心應手,樂趣無窮。

紙是什麼?

紙是由木頭、破布或青草等含有纖維素的植物纖維所製成。先將這些纖維打成泥,用水稀釋,再倒到網篩上鋪平,等到濾除水分後,紙漿凝固,纖維經過氫鍵作用後緊密結合,再把濕紙壓平晾乾,這才變成紙張。不論是手工或機器製成的紙張,基本程序皆是如此。

紙的歷史

史上第一批紙,是兩千年前在亞洲以植物纖維手工製成的(由於紙莎草紙的纖維並未浸泡過,所以不算是真正的紙),後來歐洲和美國又相繼以手工方式將棉花和亞麻布製

成紙張。時至今日，市售的紙張改以大型機器製成，紙漿倒在輸送帶式的網篩上風乾，一離開輸送帶便裁切成形。工業技術的革新省卻了手工造紙的需求，好在仍有念舊的藝術家喜歡使用手工紙，讓手工造紙業得以倖存。自 1970 年起，就有許多藝術家以手工紙，製作各種平面和立體的藝術品。現在市面上有許多種從各國進口的裝飾用紙，適合發揮各式各樣的紙藝技巧。

...

紙材來源

我喜歡四處挖寶，有時候會在意想不到的地方得到驚喜，我就曾在漢城的紙世界紙藝博物館（Jong le Nara Paper Art Museum）發現數百種新奇的摺紙設計。我自己也收藏了很多紙張，以備不時之需。如果不知道去哪裡找紙藝創作的素材，不妨試試下列來源：

- 生活周遭。例如包裝紙、信封、辦公用紙、卡片、面紙和報紙，這些都是家裡唾手可得的紙材。

- 資源回收桶。洽詢當地的印刷廠，或是翻找家裡的資源回收桶，或許能找到有趣的紙材。別漏掉過期的名片、舊檔案夾、信封和其他辦公用紙。

- 專賣店。市面上有許多種裝飾紙材，從摺紙用紙到手工裝飾紙，應有盡有，不妨到美術用品店、文具店、剪貼材料及特殊紙專賣店找找看。另外，美國也有一些紙材經銷商自己造紙或進口外國紙材，然後再販賣到國內各地（參考第 140 頁的〈資源〉）。

- 網路。如果你住在偏遠地方，不容易買到特殊紙材，這時可以上網找賣家（批發商或零售商都有）。假如你跟我一樣，要先摸過看過才買，可以向賣家索取樣品（大部分的紙材供應商都有賣樣本書，有些還會免費提供幾張樣品）。

紙的特性

不同的作品需要不同的紙材。比方說,水彩畫需要大張一點的紙,手工書需要粗厚耐折疊的,燈罩需要半透明的,熱氣球則需要輕巧的。紙材的表現,根據下列特性而有所不同。

紙張原料

市面上的紙張種類繁多,大多是以木材為原料的機器製紙,少數是以植物為原料的手工製紙。從百分之百碎棉布製成的無酸性水彩紙,到以木漿製成的報紙(數週後會發黃),都是紙的一種。選擇紙張時,最好研究一下廠商提供的原料資訊,確認紙張的耐用性。

辨別紙張絲向

辨別紙張絲向的方法有很多種,最簡單的是試著左右、上下折疊紙張,其中一邊會比較難折(紙張越厚越明顯),比較容易折的那一邊,就是紙張的絲向。

紙張絲向

就像木紋一樣,紙也有紋理。折疊紙張時(例如製作風琴夾或手工書),特別需要注意紋理方向(絲向)。以大量生產的紙張來說,紙張纖維會對齊機器輸出方向。我們買到的紙張,是從一大張或一大捲紙裁切下來的。一般而言,紙張的絲向以較長的那一邊為準(以51×102公分的紙張為例,絲向與較長的那一邊平行)。

材質／表面

機器製成的紙張會有細微的「編織」紋路,那是因為輸送帶的網篩形狀會在濕紙上留下痕跡。至於其他紋路(例如浮雕),則是在製紙機後端流程壓印上去的。以模具和定紙框製作的傳統手工紙上,會有水平金屬絲或竹條留下來的緊密橫紋,與用來固定金屬絲或竹條的縫合線所留下的直紋互相垂直。由於手工紙的模具一次只能做一張紙,所以紙張邊緣會有參差不齊的毛邊。

添加劑和塗料

上膠劑（sizing）是一種常見於紙品的化學添加劑，具有防水的特性，可防止水彩和墨汁等水性物質在紙張上滲色。為了便於印刷，紙張表面有時也會薄塗上一層碳酸鈣或瓷土。有些紙張還會另外經過砑光或磨光處理，讓紙張表面更為光滑。還有些裝飾紙以手工或機器印上花樣，種類多達上百種。

紙張厚度與重量

紙張的重量不一，約可分為內頁用紙重（如辦公用紙）和封面用紙重（卡紙，較重）。紙張的厚度通常以卡尺（caliper）來量測，一般是以千分之一英寸為一個單位。紙張的重量單位，在美國採複雜的磅（lb）系統標示，歐洲則以每平方米克（gsm）標示。

透光度

這裡指的是紙張的透光度。對於需要雙面列印的紙張而言（例如書頁），透光度尤其重要。市面上有很多種半透明的紙張，適合拿來做燈罩、屏風和窗花飾品。本書有一些作品以剪花（製造陰影）和穿孔（讓光線通過）等技巧處理半透明的紙張，讓作品更有特色。

紙張韌度

紙張的韌度之所以重要，有很多原因，譬如用於書本、地圖或手冊的紙張得反覆折疊，因此必須特別強韌；而有待染色或印刷的紙張，必須耐水性強，才不會因為浸水而軟爛。紙的韌度與紙的厚度無關，很

多日本和紙十分纖薄，但又極其強韌，原因在採用了長纖維漿料，並佐以疊壓數層紙漿成形的技術來造紙。

玩紙趣

基本工具
與材料

以下介紹幾種紙藝工具和材料。

刀具與墊板

本書的許多作品都需要用到筆刀（A，我最喜歡用 11 號刀片）。刀片最好經常更換，就如同菜刀越鋒利越好切，越厚的紙越需要鋒利的刀片。切割墊不僅能保護工作桌面，上面的格線還能幫助你下刀更準確，割出漂亮的直線。

裁切工具

我的工作室裡有一台小型裁紙刀，可以裁切小張的紙，還有各式各樣的剪刀：標準的 20 公分剪刀（B）、小剪刀、用於精細裁剪的迷你剪刀、大剪刀（T）、可裁切布料（限基本線條與形狀）的輪刀（D）。

打洞器

使用錐子或刻線針（E，或是在軟木塞上插根針[F]）即可鑽出小孔。如果要快速鑽一排小孔，沒穿線的縫紉機是很好的選擇。手持式打洞器（G）可在紙張邊緣鑽孔或打出形狀，不過我最喜歡附有各種孔洞尺寸的日本製打洞器（H），它可在紙張任意處打洞。另外，有各種圖案的造型打洞器（C）也很方便；本書的透光吊飾作品就有用到造型打洞器。如果想要剪出完美的圓，可以用切圓器（I），記得刀片要常換，使用時手要穩，底下要放墊板。

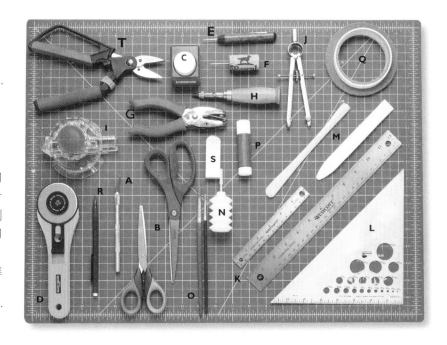

三角板與直尺

割東西的時候，我喜歡用金屬尺（K），因為塑膠尺的邊邊很容易被刀片割壞。尺從 15 到 90 公分都有，我會配合作品選用最合適的。很多金屬尺的背面有防滑的軟木，不怕手滑。測量尺寸的時候，我則喜歡用透明的塑膠製圖尺，因為上面有格線，方便標記及畫平行線。如果要繪製或切割方角，可以用金屬製的三角尺（L）。

折疊或壓痕工具

摺紙刀（M）是很常見的裝訂工具，可用來在紙張上壓出痕跡，以利折疊或做出摺痕。摺紙刀大多以牛骨或鹿骨製成，但也有木頭、塑膠或甚至鐵氟龍等材質。如果手邊沒有摺紙刀，也可以用刀背代替。使用摺紙刀壓紙時，底下最好放墊板或幾張厚紙板來當作緩衝。壓痕要壓在往外摺的那一面，例如書封外側。

黏著劑與黏著工具

我最愛用的黏著劑是 PVA 膠（白膠），乾了會變透明。我習慣用 The Lamp Shop（參考第 140 頁的〈資源〉）的迷你塗膠器（N）來上膠，要不然就是用畫筆（O）。口紅膠（P）適合暫時性的黏合，或者也可拿來黏很薄的紙（例如面紙）。雙面膠帶（Q）因為很薄，方便黏合很多層紙；美術紙膠帶可重覆黏貼，而且不會留下殘膠，很適合暫時性的黏合。

繪畫工具

打草稿或量尺寸的時候，鉛筆（R）和橡皮擦（S）絕對不可或缺。

裝訂用品

以下列舉幾樣有趣的紙藝裝訂用品，在辦公室或文具店都找得到。

▶扣件。迴紋針和訂書針是辦公桌抽屜裡的常見扣件。想要特別一點的設計和顏色，可以去文具店、辦公用品店和剪貼材料店試試運氣，或許還能找到迷你衣夾、金屬扣眼、魔鬼粘、小夾子、角釘等小物。螺絲扣（screw Post）是一種金屬扣件，可以釘住一疊紙張。

▼別錯過布店！把紙張縫在一起也是個好方法，我就常常用縫紉機縫紙，不過你也可以用手縫。日式縫書法（stab binding）便是以針線縫書，我還看過藝術家用錐子在一疊紙張上穿孔（進行時務必要用夾子固定紙張）。

▲跳脫框架，來點不一樣的吧！磁鐵也是我的愛用品之一（請參考〈可替換戒指〉和〈風琴夜燈罩〉）。我喜歡尋找特別的素材，例如我的〈信封屏風〉和〈鋼琴鉸鍊相簿〉就是拿烤肉竹籤當作轉軸。

▲標籤紙。我喜歡把信封、紙盒和其他包裝紙拆開來，研究其中的設計。光是從賀卡和禮品包裝，就能看出無數的紙藝構造創意，更別提立體書和立體卡片所運用的複雜結構。即便是簡單的標籤紙和紙匣，也能改造成複雜的構造。

如何摺出
完美的十六面風琴摺

本書有幾項作品用到風琴摺（accordion fold），像小時候做扇子那樣
直接來回折疊，其實並非最好的摺法。

作法

1. 從中對折

將紙張正面朝下放平，從中對折，
兩個短邊盡量對齊，折線朝桌面前
方（A）。

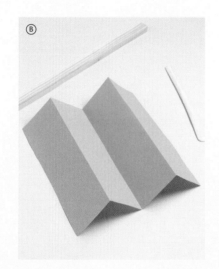

2. 前後對折

把上面的那一頁紙往上對折一半，
邊緣對齊，壓出摺痕。把紙翻過
來，另一頁重複相同步驟。做到這
裡，紙張應該有四個摺面了。

3. 部分反折

輕輕把紙攤開，注意兩側有兩條像
山脊的山線，中間 V 字底端有一條
谷線（B）。

反折谷線，變成三條山線。把第一
個山線往上折，對齊紙張上緣並壓
出摺痕。中間和最後一個山線同
樣往上折，對齊上緣並壓出摺痕
（C）。

小技巧

風琴摺的摺線應配合紙的絲
向。你可以把紙張上緣貼齊
工作檯木檔（也可以將木條
黏在工作桌面上代替），確
保摺痕準確。

4. 完成風琴摺

最後,把尾端的摺面往上折(D),完成八面的風琴摺。

5. 再次反折

如同步驟3,先把紙張展開,反折所有谷線,依序壓摺所有摺面,完成十六面的風琴摺(E)。

如何安裝雞眼扣

✂ 材料

- 雞眼扣(a)
- 符合雞眼扣大小的雞眼斬刀(b)
- 雞眼工具(c)
- 鐵鎚
- 切割墊

作法

在要裝雞眼扣的位置打洞。將雞眼扣(平)面朝下放在切割墊上,放上打好洞的紙張,再放上雞眼工具,用鐵鎚輕敲幾下,固定雞眼扣。

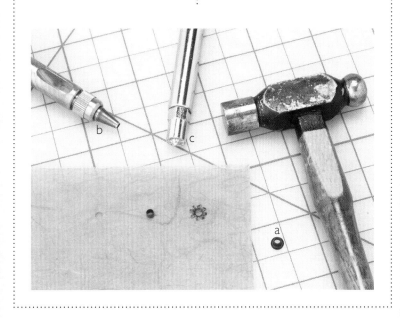

雕塑紙張的技法

把紙張弄皺、割上幾道或稍加折疊,一個紙雕作品便出爐了。接下來幾頁將介紹各種以紙張為媒介的雕塑技法,期望能拋磚引玉,激發大家的創作靈感。其中許多技法皆有專書介紹(參考第 140 頁的〈資源〉)。紙能形塑成各種形狀,有待你盡情實驗,用各種方法切割或折疊看看。

拉開

想要讓紙張像布料一樣具有延展性,只要在紙上割幾道缺口,就能把紙拉開。雖然拉開紙張會產生空洞,但也別具美感。

▶取方紙從斜角線對折再對折,兩端上下交互錯開割成長條(如圖所示,小心不要兩端都割斷)。把紙張攤開,從中心處拾起,讓紙張自然垂下,喜歡的話也可以黏上一段線,將成品掛起。

▼以風琴摺把方紙或長方形紙折成四面(作法請見第16頁)。如圖所示,兩端上下交互錯開割成長條,然後小心攤開再拉成立體狀。

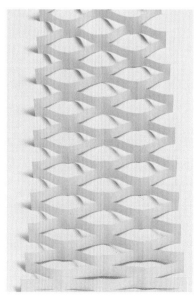

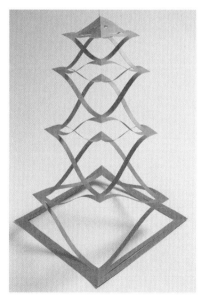

藝術家麥特‧席利安(Matt Shlian)有一系列名為「延伸」(Stretch)的習作作品(見第130頁),以複雜的線條切開紙張再拉開,就是使用這種技法。

雕花

燈具和屏風在 1900 年代初期是奢侈品,當時維多利亞風格的紙雕藝品甚為流行,燈罩製造商紛紛推出有雕花或穿洞的設計,圖樣五花八門值得參考。有興趣的話,你也可以自己設計看看。

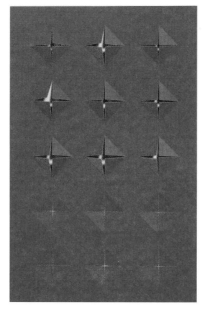

在紙張上面割出各種形狀,再把這些形狀折疊或彎曲,就能創造出有趣的雕花圖樣。

對折再割出長條

在折過的紙張上割出數道平行長條,平面瞬間變立體,能夠做成容器或燈籠的形狀。把一張矩形紙對折,開口朝前,把上半面紙往下折約 1.3 公分,然後把紙張翻過來,對另一面重複相同步驟。

把折下來的兩個摺面翻回去,從紙張中央每隔約 1.3 公分垂直割開,再把紙張展開,弄成圓筒狀,上下兩端用雙面膠帶黏合。如果想換花樣,可以對長條做點變化,例如用花邊剪刀、直線改斜線,或是在長條上挖些裝飾孔。

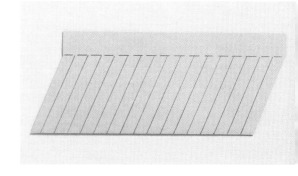

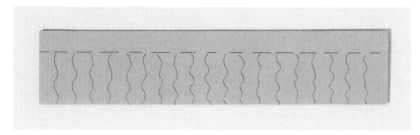

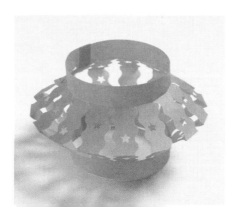

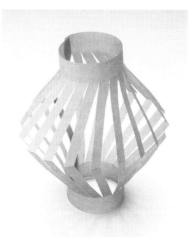

玩紙趣

剪紙

剪紙是世界上許多地方的傳統藝術，最初只是簡單的圖案，比如大家熟知的風琴摺剪紙和雪花剪紙，後來逐漸發展出更多更精緻的設計和技法。

▶ 折出四面的風琴摺（作法見第16頁），用型板或自行畫出圖案，留下某些部分不剪。

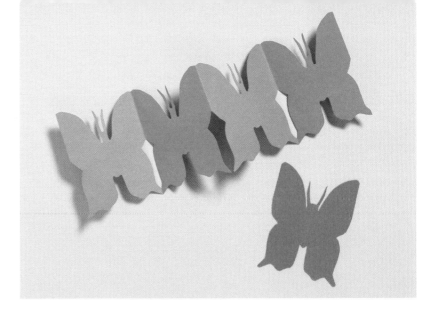

▼ 如圖所示，把圓紙或方紙對折數次，畫上圖案並沿線剪開。

▶ 把一張紙對折，如圖所示畫上圖案並用筆刀割開，然後把紙張展開，中央兩個長條以膠水或雙面膠帶黏合。

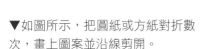

藝術家貝阿特麗絲·科洪（Béatrice Coron） 運刀如筆，她的剪紙作品包羅萬象，從書頁到可穿的紙洋裝（第102頁）皆可見其功力。

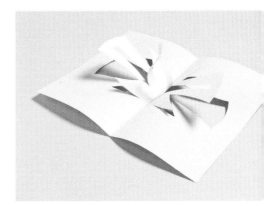

原創者為保羅·強生（Paul Johnson）

彈起（pop-ups）

打開立體書或立體卡片，看到平面的紙張瞬間變立體，總是會給人帶來驚喜。以下介紹幾種基本的立體彈出摺法，從中可以衍生出諸多無窮變化。卡蘿·巴頓（Carol Barton）的《紙藝工程口袋書》（*The Pocket Paper Engineer*）是彈起設計的經典之作，這本教學書分為

3 集，書中有詳盡的立體卡片製作步驟、組裝祕訣、範例作品圖片以及推薦工具和材料。本頁的 DIY 範本便是出自此書（參考第 140 頁的〈資源〉）。

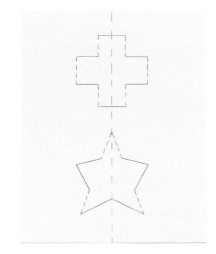

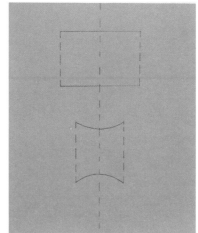

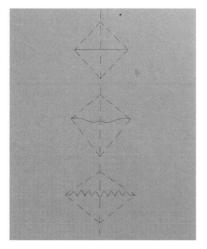

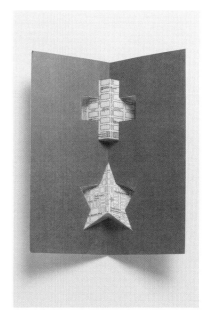

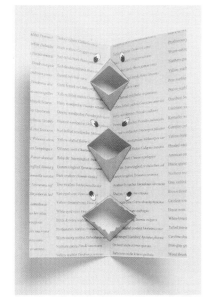

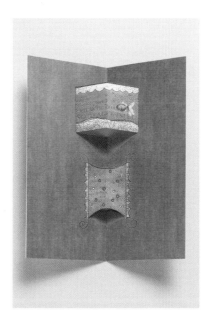

幾何立方體

上網搜尋「幾何紙雕塑」，從金字塔到各種多面體的紙模型教學應有盡有，我甚至還找到 DNA 紙模型的摺紙教學。如果沒有建築師的眼光，恐怕很難想像如何將平面的東西立體化，但若是有這種能力，只要多留幾個黏接面，就能隨心所欲組裝出各式各樣的立方體。凱爾·布萊克（Kell Black）的作品〈蛋糕切片〉（第 40 頁），便展現了幾何立方體的製作技巧。

▶ 可參考這些圖示，自己動手做出任意形狀尺寸的立方體或金字塔。

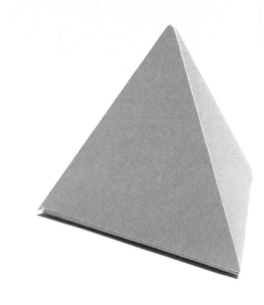

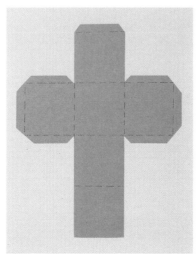

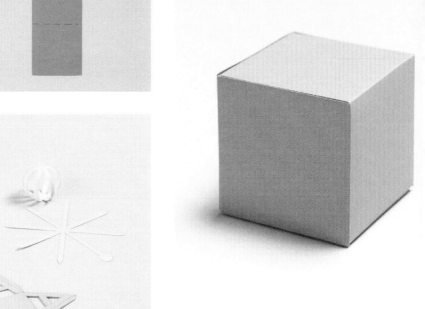

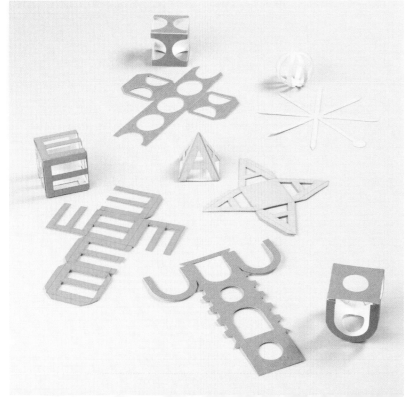

立方體和金字塔有很多種變化形狀及組合。我從母音得到靈感，做了這一系列叫做〈聲音區塊〉（Sound Blocks）的作品。

刻出曲線

從又平又硬的紙張變身為彎彎曲曲的摺紙，那種變化總是令我讚歎不已。摺紙刀是在紙上刻出曲線的首選工具。如果不先刻出痕跡，很難讓紙張呈現完美的弧度曲線。另外，紙張必須厚薄適中，否則容易刻破或起皺。你可以自己做一個簡單的版型或準備一個雲尺，照著刻出曲線。

▶用圓規從外向內畫出大大小小的圓圈，每個圓圈相隔約5公分。沿著畫好的線條刻出痕跡（如果徒手刻不好，可以靠版型或雲尺輔助）。如圖所示，切除一小塊扇形。小心折出每一道曲線，捏出山線和谷線。兩端開口重疊約1.3公分左右，用膠水或膠帶黏合。

▲如圖所示刻好曲線並捏出山線，再把紙張調整成圓筒狀，兩端開口重疊，用膠水或膠帶黏合。

▼在一張長方形的紙張上如圖示般刻出數道曲線，小心沿著刻痕捏出山線和谷線。

褶襉

褶襉（pleat）常見於布料上，大多是靠針縫或上漿固定而成。紙張因為相對硬挺，所以褶襉一折好就能固定成形。我們可以先從三角形的紙張入門，掌握基本概念後，再挑戰別的形狀。等到學會轉角的摺法，〈風琴夜燈罩〉（第76頁）和〈可展開檔案夾〉等作品（第90頁）就能手到擒來。

如果想學更多種褶襉摺法，以下兩本書很值得一看：寶琳・強生（Pauline Johnson）的《紙張創作》（Creating with Paper）和保羅・傑克森（Paul Jackson）的《設計摺學》（參考第140頁的〈資源〉）。

▶將一張等腰三角形的紙張對折，然後打開來反方向再折一次。這種正反兩方向各折一次的摺法叫作「正反摺」（universal fold），好處是之後要正面折或反面折都很容易。接著，如圖所示以風琴摺法折疊已經對折的紙張，再展開從反方向以風琴摺法全部重折一次。將紙張完全攤開，三角形尖端向外，將三角形左半邊最外面第一摺折成山線，到最裡面折成谷線。對三角形右半邊重複相同步驟，注意山線與谷線要與左半邊對稱；中央線的折痕請配合凹凸處朝正面或反面折。

藝術家艾瑞克・傑德（Eric Gjerde）擅長複雜精細的褶襉，尤其是「鑲嵌圖案摺紙」（origami tessellation）。他在自己的同名書籍和部落格中有分享這些作品（參考第140頁的〈資源〉）。

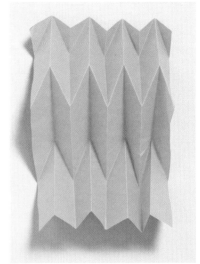

▲最好先用薄一點的紙張練習這種摺法。首先,將長方形紙張折成八面的風琴摺,再從中朝右對折再反折。把紙攤開,把所有對角折處整理好,讓摺痕全朝往同一個方向,山線與谷線如圖示般垂直交錯。

..

▶這種褶襉又稍微複雜一些,要多花點時間才能上手。同樣選薄一點的紙張,裁成約25.4×40.6公分,折成十六面風琴摺,然後分成五段,每隔5公分做個記號。如圖所示,點對點交替,畫出對角線,再刻出痕跡。沿著刻痕折疊再反折(雖然有好幾層,不過紙張夠薄就不難)。小心攤開紙張,這時摺面上會出現菱形圖案。從一端開始把連串的菱形折好,每個菱形中間各有一道山痕或谷痕。如果紙張夠寬,成品還可以拉成球形。

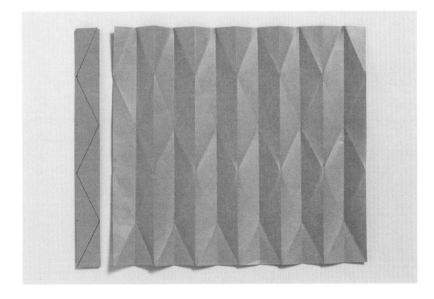

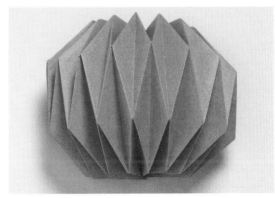

摺紙建築

日本工程師茶谷正洋出了一本《立體摺紙建築》，書中將紙雕與摺紙技法結合得出神入化；這種折疊加雕刻的技法也可合稱為「摺雕」（kirigami）。我二十年前剛開始紙藝創作時，受到茶谷正洋著作的影響，做了一系列紙模型。紙張結構在光線照射下，明暗的變化特別生動。

▼按照圖示製作一段階梯。沿著線條切割或刻痕，把立體部分推出來。

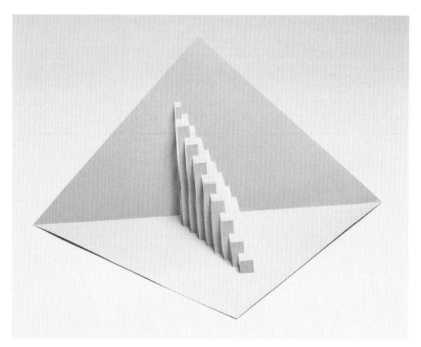

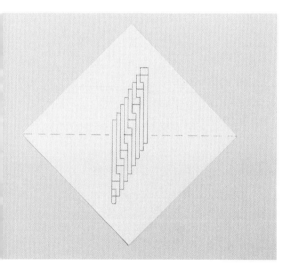

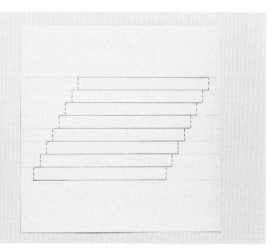

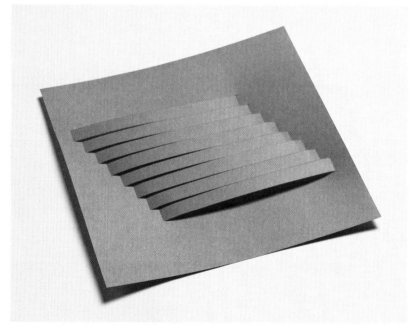

▶按照圖示製作一連串長方條。在每個長條兩端刻痕，小心把紙張弄彎或折成圓柱形。

藝術家保羅・傑克森的作品〈交叉互扣立體城堡〉（第36頁），是屬於另一種立體摺紙建築。

摺紙

不用我多說，摺紙大概是紙藝創作中最廣為人知的一種，相關書籍起碼有上百本之多。摺紙顧名思義就是把紙折起來，最常見的作法是把方形紙張反覆折疊，創造出從花朵到動物等各種形狀。摺紙技法屢有創新，像是把紙弄濕後再折疊的「濕摺」（wet folding）技法，可以讓紙張更柔軟易塑，做出乾紙無法達成的效果。

傳統摺紙設計

克里斯．帕爾默（Chris K. Palmer）用風箏紙折出了這些精美的鑲嵌圖案摺紙。

藝術家彼得．菅特納爾（Peter Gentenaar）慣將濕紙鋪在竹製結構上乾燥成形，好讓平面的紙張變成立體雕塑（第106頁）。

麥克．佛埃頓（Mike Friton）更將鑲嵌圖案摺紙變成立體的。

我在玩手工造紙的過程中，有時候會在紙張成型的過程中，把繩線或金屬絲夾入紙張之間，這些紙張乾燥後會是立體的，紙張本身就是一種摺紙藝術。

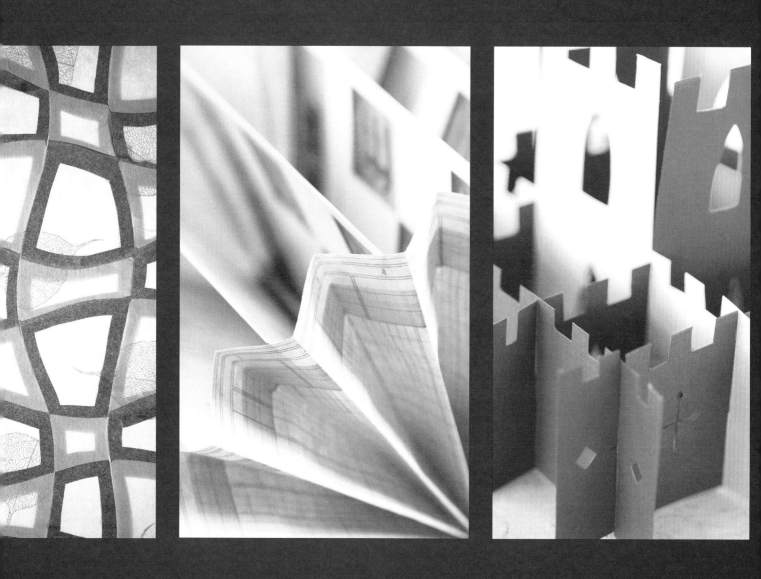

作品習作
充滿巧思的
可穿戴、飛行、照明及充氣紙藝作品

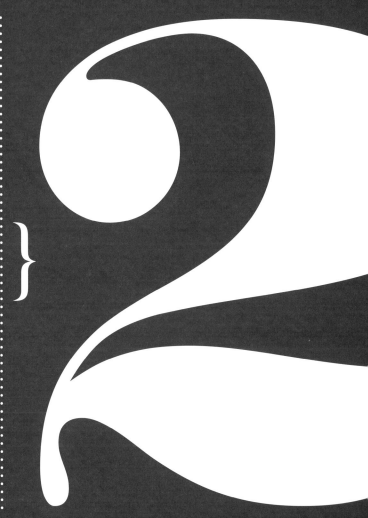

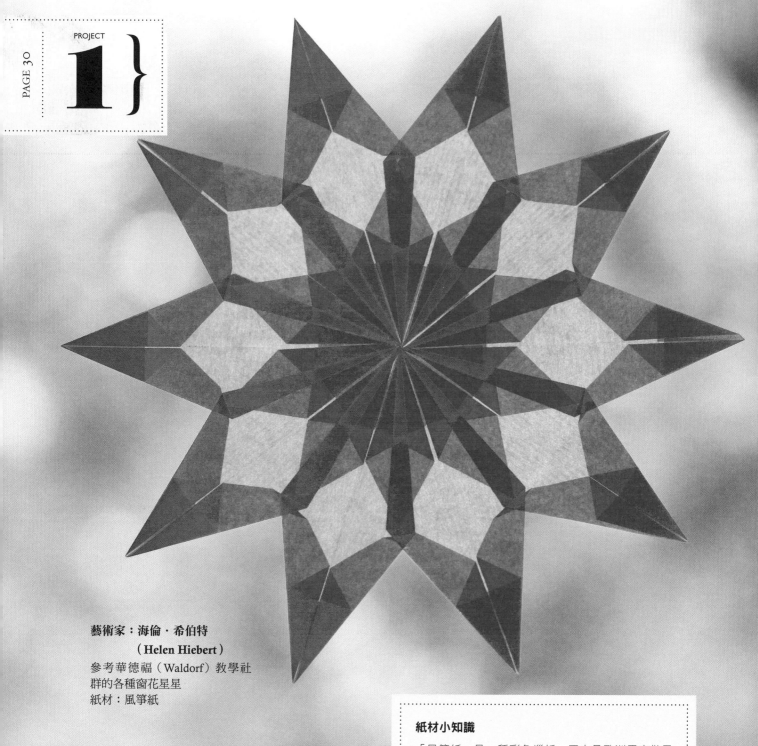

藝術家:海倫・希伯特
(Helen Hiebert)
參考華德福(Waldorf)教學社
群的各種窗花星星
紙材:風箏紙

紙材小知識

「風箏紙」是一種彩色蠟紙,原本是歐洲用來做風
箏的特殊用紙。可以在網路或到華德福的學校商店
買到約 15.9×15.9 公分大小的多色組合包裝。用一
般文具店賣的蠟紙或彩色棉紙也行,不過風箏紙的
脆度和透明度更勝一籌,很值得訂購。

星星窗花

作品習作

是 不是聯想到萬花筒和雪花剪紙呢？在窗戶上貼些顯眼的窗花裝飾，即使是陰天也不會覺得沉悶。這個作品很適合全家一起動手做，簡單折一折、黏一黏，貼一些在玻璃窗上，鳥兒就不會不小心撞上來了！

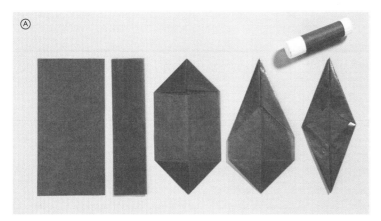

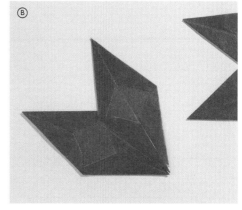

作法

1. 裁切紙張

取 8 張約 15.9×15.9 公分的風箏紙對折，並沿著摺痕割開或撕開，變成 16 張約 15.9×7.9 公分的長方形紙張。

2. 折疊和黏合

對 16 張紙重複下列步驟：先將紙張從短邊對折再展開，然後把四個角對齊中央線折進去，用指甲或摺紙刀刻出壓痕固定。再次把四個角折進去，最後用口紅膠把所有摺角黏好壓平（A）。

3. 組裝

取兩個做好的組件，一個在上一個在下，兩個尖端捏在一起，另一端呈扇形攤開，留下大約 1.3 公分的重疊交會處，將重疊處黏合（B）。依此類推，把其他組件依序黏合。最後一個組件先上膠再接到第一個組件底下，形成一個環。做好的窗花星星可以用透明膠帶黏到窗戶上。

✂ 材料

- 風箏紙或棉紙
- 剪刀或筆刀
- 摺紙刀（選用）
- 切割墊（選用）
- 口紅膠
- 透明膠帶

🗨 小提醒

窗花星星可以衍生出無窮樣式。你可以改變紙張的形狀（從長方形改成正方形）和尺寸、折角角度、重疊方式；也可以讓星芒有兩種顏色交替，或如彩虹般七彩繽紛！

PROJECT

2{

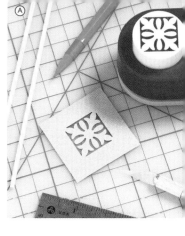

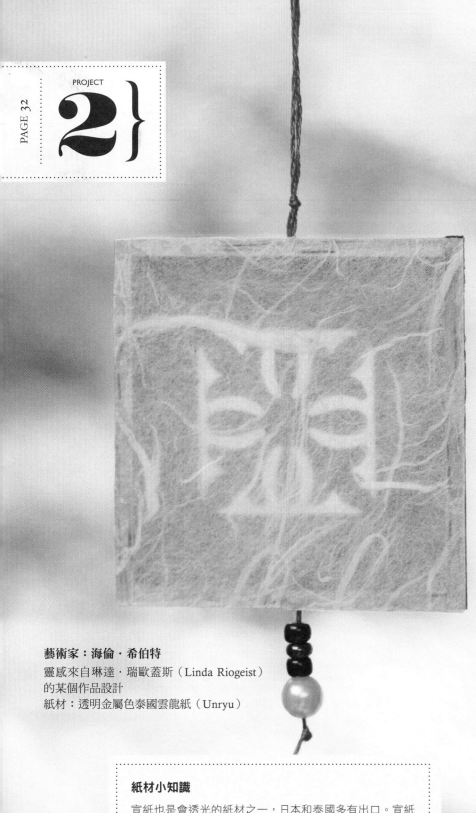

藝術家：海倫・希伯特
靈感來自琳達・瑞歐蓋斯（Linda Riogeist）
的某個作品設計
紙材：透明金屬色泰國雲龍紙（Unryu）

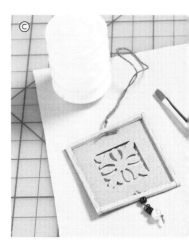

紙材小知識

宣紙也是會透光的紙材之一，日本和泰國多有出口。宣紙
的英文叫「米紙」，但它實際上並不是米做的，而是用構
樹（paper mulberry）等樹木的樹皮長纖維所製成。幾世紀
以來，亞洲地區都是採用這種植物來製作紙張。

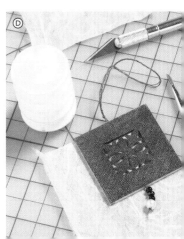

透光吊飾

喜歡光線穿透紙張的朦朧美感嗎？這個作品的靈感來自日式拉門。日式拉門除了有隔間的作用，還能營造美好的空間氣氛。看著光影隨著光源變化無窮，真是有趣極了。這個透光飾品可以掛在聖誕樹上或窗邊，也可以裝到戒指盒裡當禮物送人。

作法

1. 在卡紙上打洞再裁切

在卡紙上打洞，用尺和筆刀修整邊緣，為飛機木木框預留約 6 公厘的空間（A）。

2. 組裝木框和珠珠

飛機木木條兩端大多有上色，木條上面還有條碼，最好把這些部分切掉或磨掉。依卡片的長度切好兩根木條，再切兩根短 6 公厘的木條。用鑽子在比較短的兩根木條中間鑽洞，拿針穿線，上面穿一條掛線，線上隨意穿一些珠珠（B）。

3. 把卡片黏到木框上

將卡片正面朝下放在一張廢紙上。在長木條一端沾少許的白膠，把白膠刮開，沿著卡片邊緣把木條黏到卡片上。另一根長木條照樣黏到卡片另一側。檢查短木條的長度是否剛好能卡在兩根長木條之間，視需要用砂紙或筆刀修整長度，再用白膠固定黏好（C）。

4. 黏上半透明的紙張

裁切一張比卡片稍大的半透明紙張，面朝下放在廢紙上。在木框上塗抹白膠，把白膠刮平，再將木框黏到半透明紙張上。趁白膠快乾掉前把飾品拿起來，檢查半透明紙張有沒有皺掉。把飾品放在切割墊上，半透明紙張那一面朝下，沿著木框邊緣把多餘的紙張裁除（D）。

✂ 材料

- 卡紙
- 單色半透明紙張
- 0.3×0.3×61 公分的飛機木木條
- 裝飾線
- 珠珠（選用）
- 筆刀
- 切割墊
- 打洞器
- 尺
- 砂紙（選用）
- 錐子
- 針
- 廢紙
- 白膠
- 鉛筆

💬 小提醒

大部分的打洞器都有距離限制，所以這個吊飾的尺寸得配合打洞器的距離而定。如果不用工具，自己雕刻圖案，就不必擔心尺寸問題了。

紙材小知識

21.6×28 公分的卡紙樣式繁多（網路和實體商店都有賣），
剪貼材料紙的印刷花樣更是五花八門。這個剪紙作品須選用
厚重的紙質，免得掛沒多久就壞掉了。

藝術家：麥克・佛埃頓
紙材：金屬色卡紙

旋轉動物摺雕

曾為耐吉公司繪製多款球鞋花樣的新銳藝術家麥克·佛埃頓（Mike Friton），擅長製作舞台表演用的折疊式翅膀。他熱愛以嶄新的方式將平面材料變成立體形狀，因此對立體紡織品和紙雕塑做了不少實驗，研究出與眾不同的編織和剪紙技法；這裡的剪紙昆蟲和動物便是一例。

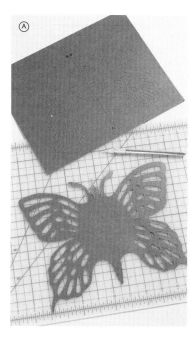

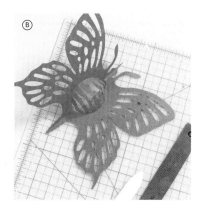

作法

1. 把圖案轉印到紙上

把第 136 頁的紙型放大到想要的尺寸，轉印到卡紙上。這些圖案紙型剛好適合 21.6×28 公分的卡紙。使用筆刀和切割墊，把蝴蝶的外框、翅膀的鏤空部分和身體中間的切口割開（A）。

2. 刻痕並折疊

如圖示刻出所有刻痕。將蝴蝶對折，用摺紙刀沿著中央線刻出一道刻痕。把翅膀展開一半，壓出身體兩側的刻痕，讓身體凸出來。再將蝴蝶對折一次，讓身體的摺痕更明顯（B）。

3. 製作旋轉吊架

吊架可以在網路上買，自己做也很簡單。你可以在五金行買到迷你鱷魚夾，或是去文具店找特別的夾子。只要把夾子接上鐵絲或吊線，就能讓你的昆蟲和動物紙雕彈來飛去了。

✂ 材料

- 紙型（第 136 頁）
- 卡紙
- 鱷魚夾
- 鐵絲
- 棉線
- 筆刀
- 切割墊
- 鉛筆
- 摺紙刀
- 直尺
- 剪刀（選用）

💬 小提醒

摺雕是摺紙的一種，紙張除了要折，還要剪。紙雕圖案通常是對稱的，紙張先從中間對折，剪好後再攤開。先剪個一兩隻小鳥或蝴蝶練習看看，只要稍加變化，輕輕鬆鬆就能設計出更多種飛行動物。

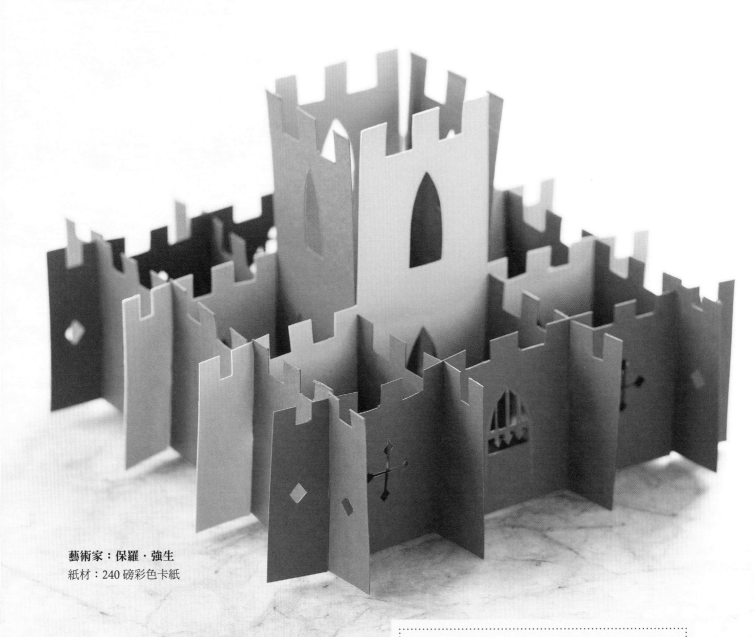

藝術家：保羅・強生
紙材：240 磅彩色卡紙

紙材小知識

卡紙有很多種磅數（厚度）。這個城堡作品用 80 或
100 號的卡紙就豎得起來。

交叉互扣立體城堡

拿3張紙剪出8個組件,就能拼裝出立體的紙城堡!書本藝術家保羅·
強生(Paul Johnson)在研究手機包裝設計後,便創作出多種輕
巧的可折疊結構。他製作的立體書運用交叉互扣設計,可立體也可壓平。

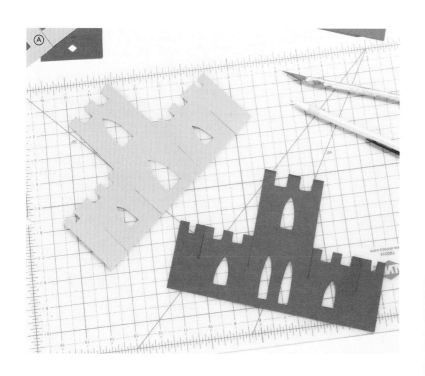

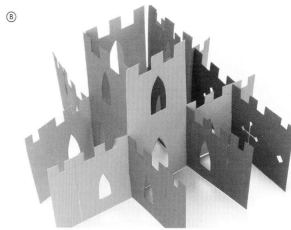

作法

1. 剪出城堡組件

把各個圖案紙型印到卡紙上,將
組件剪下來,割開切口,窗戶可
挖空或保留原樣(A)。

2. 把組件交叉互扣

先把城堡主體組件扣好(印有窗
戶的那一面朝外),再把外牆扣
好,記得城垛朝上(B)。

✂ 材料

• 紙型(第137頁)
• 21.6×28公分的卡紙3張
• 筆刀或剪刀
• 切割墊

💬 小提醒

熟悉交叉互扣的原理後,試著從
簡單的方正造型開始,循序漸進
設計抽象的形狀吧。紙材可以換
成有花樣的卡紙或裝飾紙。

PROJECT

5}

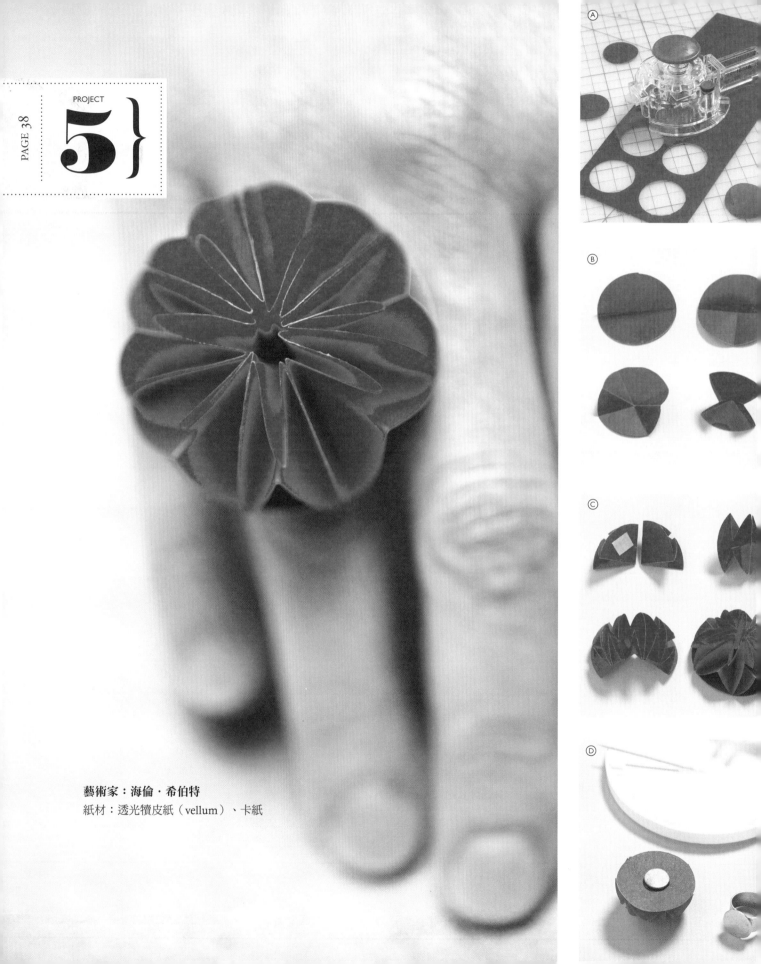

Ⓐ

Ⓑ

Ⓒ

Ⓓ

藝術家：海倫・希伯特
紙材：透光犢皮紙（vellum）、卡紙

可替換戒指

你 可以做好幾個不同顏色的戒花，黏上磁鐵吸住戒台，
就可以隨心情更換戒面。

作法

1. 割圓形

使用切割墊和切圓器，在犢皮紙
上割出 7 或 8 個直徑 3.8 公分或
5 公分的圓形（A）。

2. 折疊圓紙

把每張圓紙對折，用摺紙刀刻出
摺痕，然後展開壓平，切勿翻面
（前兩道摺痕都在同一面比較好
折）。將第一道摺痕的兩端重疊，
再次將圓紙對折，折出第二道摺
痕，形成一個十字。把紙展開，
翻面後將前兩道摺痕的兩端各自
重疊，再次對折。把紙展開，將
最後一摺往內推再壓平，變成四
分之一個圓（B）。

3. 黏合組件

剪幾小段雙面膠帶（每段約 6 公
厘 ×1.3 公分），在每個組件的
兩面各貼一段，然後將所有組
件逐一對齊黏合，首尾相接成圓
（C）。

4. 加上底座

在卡紙上剪一個圓形當底座，
直徑比戒花稍大，然後敷上厚厚
一層白膠（先做個測試，確保白
膠的厚度乾掉後依然透明），把
戒花黏上去並往下壓，讓戒花形
成一個半球，所有折角都要沾到
白膠。 按住戒花不動（也可以
找個小東西壓上去，不必用手
按），然後靜置數小時，等白膠
乾。在磁鐵背面沾一點環氧樹脂

黏到戒花底座上，再把戒花整個
黏到戒台上（D）。

✂ 材料

- 透光犢皮紙
- 彩色或有花樣的卡紙
- 強力薄型磁鐵（參考第 140 頁
 的〈資源〉）
- 戒台（參考第 140 頁的〈資
 源〉）
- 透明雙面膠帶
- 白膠
- 環氧樹脂
- 切割墊
- 切圓器
- 摺紙刀

💬 小提醒

到美術用品店買個切圓器，就能
輕鬆割出完美的圓形。

紙材小知識

在紙張尚未現世之前，以小牛皮製成的犢皮紙是最接
近紙張的東西。小牛皮清洗漂白後，展開固定在框架
上，即可割製成卷軸或書本。時至今日，市售的犢皮
紙改由塑化棉製成，紙質透光且硬挺，折疊時可定
型，常用於建築繪圖。

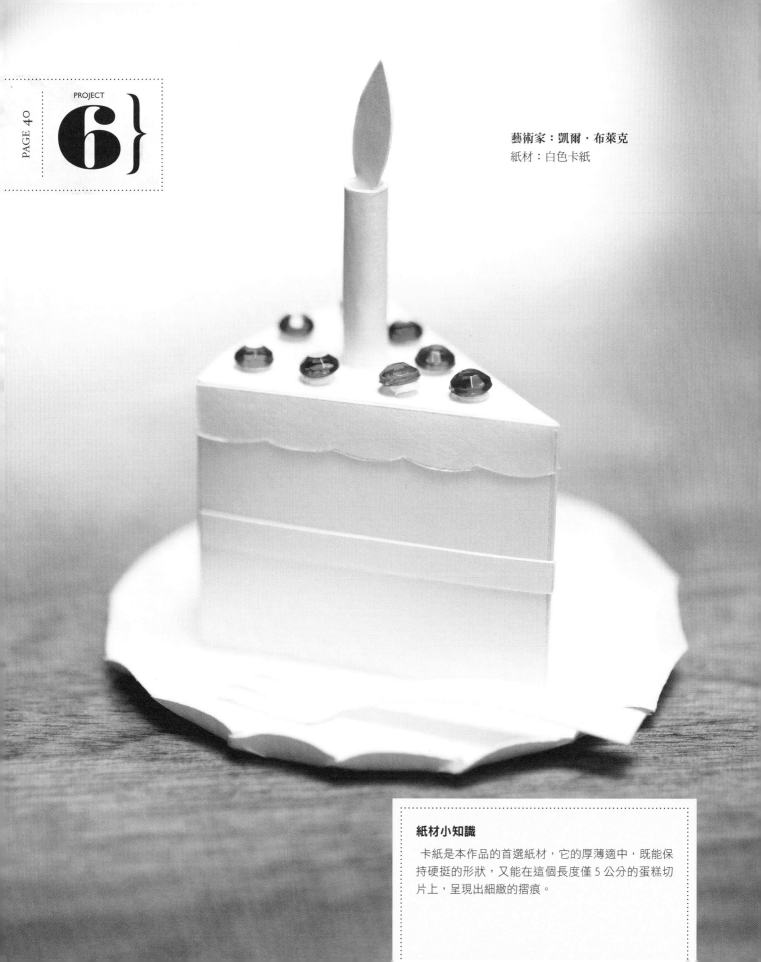

PROJECT
6}

藝術家：凱爾・布萊克
紙材：白色卡紙

紙材小知識

　卡紙是本作品的首選紙材，它的厚薄適中，既能保持硬挺的形狀，又能在這個長度僅 5 公分的蛋糕切片上，呈現出細緻的摺痕。

蛋糕切片

有誰不愛蛋糕呢？更何況這片蛋糕還零膽固醇。做個紙蛋糕，給生日的朋友一個驚喜吧！《紐約摺紙》（*Paper New York*）和《西洋棋摺紙》（*Paper Chess*）的作者凱爾·布萊克（Kell Black）每年都為他的祕書做一片這種蛋糕。

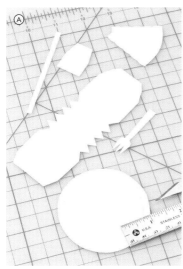

作法

1. 裁切組件

把紙型印到卡紙上並剪下（A）。

2. 製作紙盤和叉子

用筆刀鈍的那一端（或類似的工具）將盤子底部的所有線條刻出痕跡。將盤緣的三角形一一折出，形成凹槽。微微彎曲叉子的手柄，讓叉子靠在盤緣（B）。

3. 製作蛋糕

將所有實線刻出痕跡，沿刻痕折疊。蛋糕主體首尾相接，黏合片黏在內側。蛋糕頂端的糖霜同樣刻痕折疊，垂下來的糖霜朝外黏在蛋糕主體上。最後，把蛋糕中央的糖霜刻出痕跡，折好黏到蛋糕上（B）。

4. 製作蠟燭

把牙籤包在蠟燭中間，將蠟燭滾成圓柱狀，兩端沾膠水黏合。在燭火底部上一點膠水，然後塞入蠟燭內（B）。

5. 組裝

把蛋糕底部黏在盤子上，叉子黏在盤子適當處，再把蠟燭黏在蛋糕上（C）。來吃蛋糕吧！

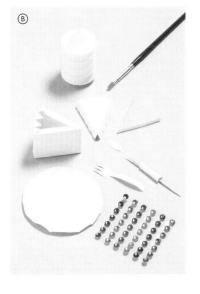

✂ 材料

- 卡紙
- 紙型（第 138 頁）
- 筆刀
- 切割墊
- 摺紙刀
- 牙籤
- 白膠
- 鉛筆
- 尺

💬 小提醒

組裝蛋糕前，可以先用貼紙、麥克筆或彩色鉛筆裝飾一下。

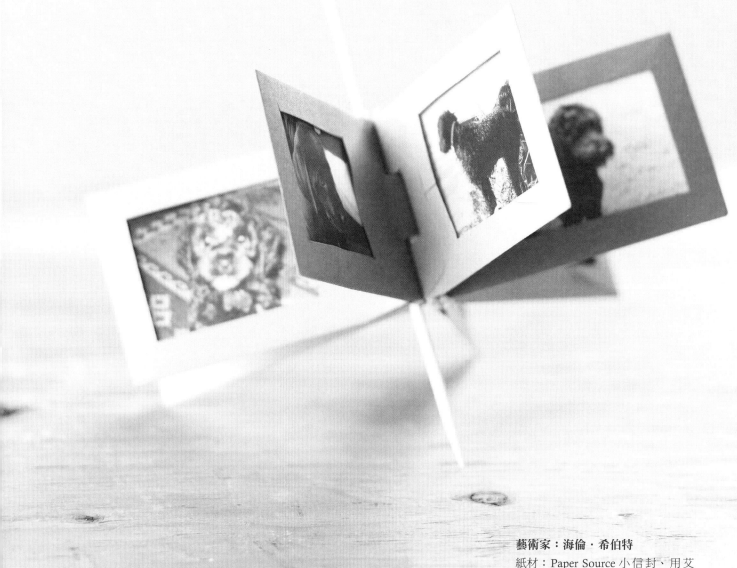

藝術家:海倫・希伯特

紙材:Paper Source 小信封、用艾
普生頂級雪面銅版相片紙列
印的相片

鋼琴鉸鍊相簿

製 書界的先鋒藝術家海蒂・凱爾（Hedi Kyle）創造了多種獨特的書本裝訂和折疊方法，鋼琴鉸鍊正是其中之一，我只不過把雙層紙張改成信封，反正同樣是鉸鍊。再說現在也很少人用信封寄信，信封有新的用途也不錯！

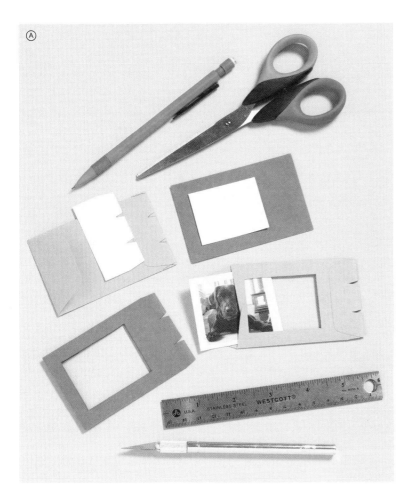

作法

1. 準備信封

決定相框的尺寸和形狀。本書用的是 3.8×5 公分的信封，三邊各留 1 公分的邊框，鉸鍊側多留了一些空間。

2. 描摹鉸鍊形狀

在薄卡紙上描出第 139 頁的紙型。把描好的紙型剪下來後，有缺口的那一側對齊信封側邊，用鉛筆描邊（包括中間的缺口和上下的弧形）（A）。

✄ **材料**

- 薄卡紙
- 小信封 5.7×9 公分
- 相片
- 細竹籤
- 紙型（第 139 頁）
- 筆刀
- 大剪刀、老虎鉗或園藝剪
- 切割墊
- 鉛筆
- 尺
- 剪刀

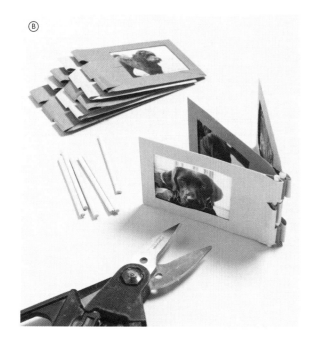

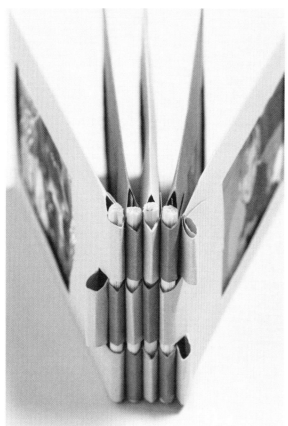

鉸鍊詳圖。

3. 剪出鉸鍊和相框的形狀

用筆刀或剪刀把每個信封鉸鍊處中間的缺口和上下的弧形裁剪掉，變成三個像標籤的形狀。先拿一個信封，將封口折入，量好相框窗口的尺寸並畫線剪下。把剪下來的相框窗口當範本，在其餘信封上描邊（封口記得先折入），這樣就能輕鬆剪出同樣大小的相框窗口（A）。

4. 裝入相片

配合信封尺寸裁剪相片；相片寬度應比信封寬度短 1.3 公分，長度應短 6 公厘。每一個信封各裝入兩張背對背的相片（記得注意相片的方向），然後黏合信封封口。

5. 串接合頁

用大剪刀把竹籤剪成轉軸的長度。把所有信封疊好，封口朝相同方向。由下而上，先從最底下兩個信封開始串。把竹籤串入上面信封的第一個鉸鍊，再串入下面信封中間的鉸鍊，再串入上面信封的最後一個鉸鍊。第三個信封同樣以上下上的順序與底下的信封串接起來，以此類推，把其餘信封全部串起來（B）。

紙材小知識

小信封可以在紙張專賣店、文具店和網路上買到，你可以選擇自己喜歡的紙質、形狀、顏色和尺寸。相簿裡的相片則是用相片紙列印出來，再裁剪成合適的尺寸。

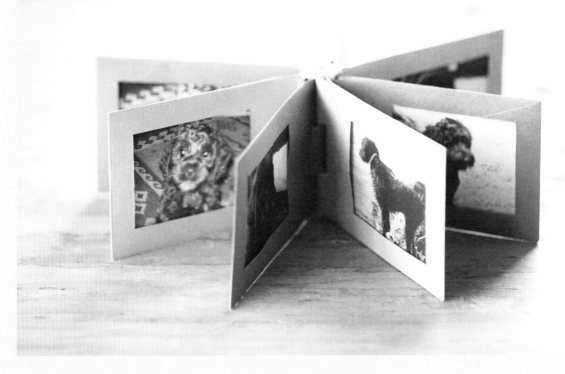

↰ **變化**

- 你可以用各種尺寸或形狀的信封來製作這個作品。
- 相框窗口可以留一邊不剪，做成開闔式的設計，掀開才看得到相片。
- 信封封口不要黏死，方便日後更換相片。
- 使用透光牛犢紙信封，會有不同的效果。
- 相框窗口不一定要方形，可以用切圓器或其他形狀的版型做變化。

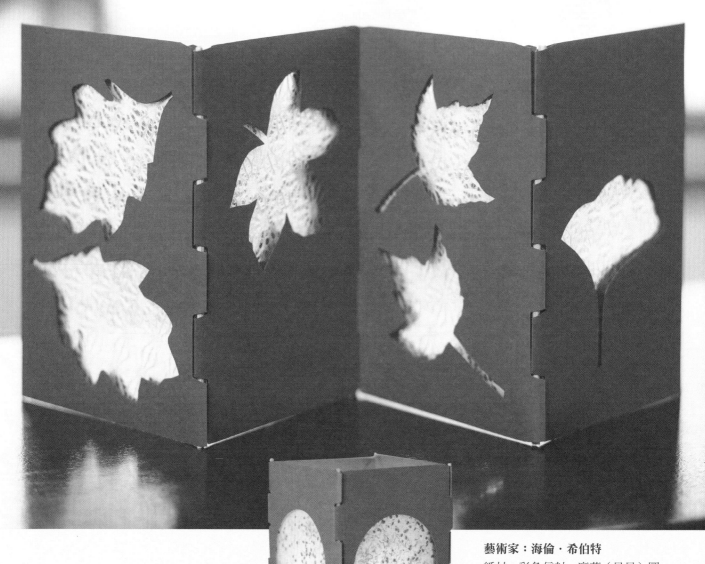

藝術家：**海倫・希伯特**
紙材：彩色信封、麻葉（星星）圖
案的日本蕾絲紙

信封屏風

信封有很多種顏色和尺寸，而且能裝入其他紙張，所以特別好玩。這個迷你折疊屏風的鋼琴鉸鍊做了一點改良，每一片屏風都能雙向凹折，除了能變換不同的角度，還能將整座屏風折成一個盒狀燈籠。就像彩色鑲嵌玻璃一樣，你可以在屏風上剪一些鏤空形狀並嵌入裝飾紙，放在有光的地方更漂亮。

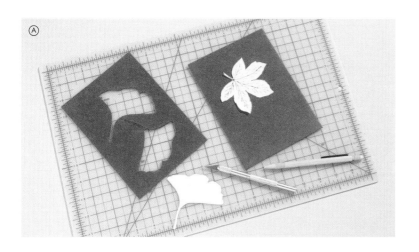

Ⓐ

作法

I. 剪下鏤空形狀

把圖案型板放在信封上描繪形狀，信封四周至少預留 1.3 公分的邊界。將信封封口折起來（但不要黏合），用筆刀把圖案割下來（穿透信封上下層），再小心擦掉鉛筆的痕跡。重複對每個信封做相同動作（A）。

↰ 變化

彈性的鉸鍊設計讓信封的接合方式產生很多種有趣的可能，包括垂直的壁面吊掛裝飾、盒狀燈籠或多面屏風等等。你可以用風琴摺將成品疊平，方便收納。

✂ 材料

- A7 信封
- 薄卡紙
- 裝飾紙
- 竹籤
- 大剪刀、老虎鉗或園藝剪（剪竹串用）
- 圖案型板
- 鉛筆
- 紙型（第 139 頁）
- 筆刀
- 剪刀
- 切割墊
- 尺
- 摺紙刀

💬 小提醒

鏤空形狀可以用兩種圖案交替，或是用四種以上的圖案呈現一個故事。圖案可以用美術用品店的現成型板、上網下載美工圖案，或是描摹雜誌或書本上的圖片或圖案。

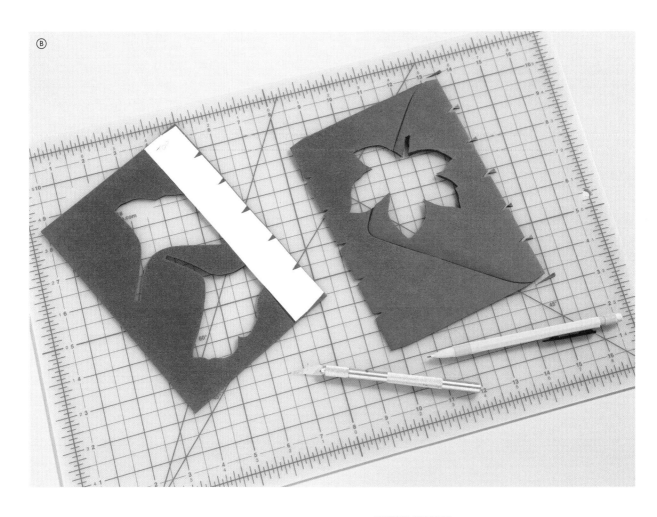

Ⓑ

2. 描摹鉸鍊形狀

在薄卡紙上描出第 139 頁的紙型。把描好的紙型剪下來後,有缺口的那一側對齊信封側邊,用鉛筆描邊(包括中間的缺口和上下的弧形)。把紙型翻面,對信封另一側重複相同步驟(B)。

注意:鉸鍊必須剪在轉軸側。比方說,屏風的上下兩端不是轉軸,就不應該有鉸鍊。

3. 剪出鉸鍊形狀

用筆刀或剪刀,把每一個信封鉸鍊處中間的缺口和上下的弧形裁剪掉,變成六個像標籤的形狀。

紙材小知識

在 1840 年之前,信封是由一張張矩形的紙張手工裁切而成。英國的喬治‧威爾遜(George Wilson)發明了專利的鑲嵌法,一次將多個信封像貼磚一樣排列在一大張紙上,廢紙量因而大幅減少。

日本蕾絲紙很輕,上面布料般的紋理是機器製成的;它的原理是在剛做好的濕紙上,用水柱對著有圖案的濾網噴射長纖維,當長纖維穿透濾網時便會分開,形成濾網上的圖案。

4. 在鉸鍊上刻痕

信封兩兩相交處的鉸鍊要剛好互為凹凸，比方說單數組的信封（1、3⋯）要這麼做：把信封封口折好，將尺貼齊信封側邊鉸鍊處的 V 形缺口，與信封側邊呈平行。使用摺紙刀小心對最上面的鉸鍊標籤刻出痕跡，跳過下一個鉸鍊標籤，再對下一個鉸鍊標籤刻痕。以此類推，總之每隔一個不刻痕（C）。

將所有刻痕的鉸鍊標籤來回反折，輕輕撬開信封側邊，把這些鉸鍊標籤反折入信封中（D）。對信封另一鉸鍊側重複相同步驟。剩下雙數組的信封（2、4⋯）作法一樣，只不過要壓痕並折入的鉸鍊標籤必須與單數組的相反，這樣接在一起才能互相嵌入。

5. 裝入裝飾紙

配合信封尺寸裁剪裝飾紙；裝飾紙寬度應比信封寬度小 1.3 公分，長度應短 6 公厘。將裝飾紙塞入信封中，黏合信封封口。

6. 組裝屏風

將竹籤串入互為凹凸的兩個信封鉸鍊側，用大剪刀把多餘的竹籤剪掉（E）。

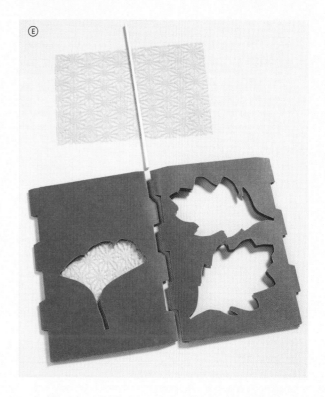

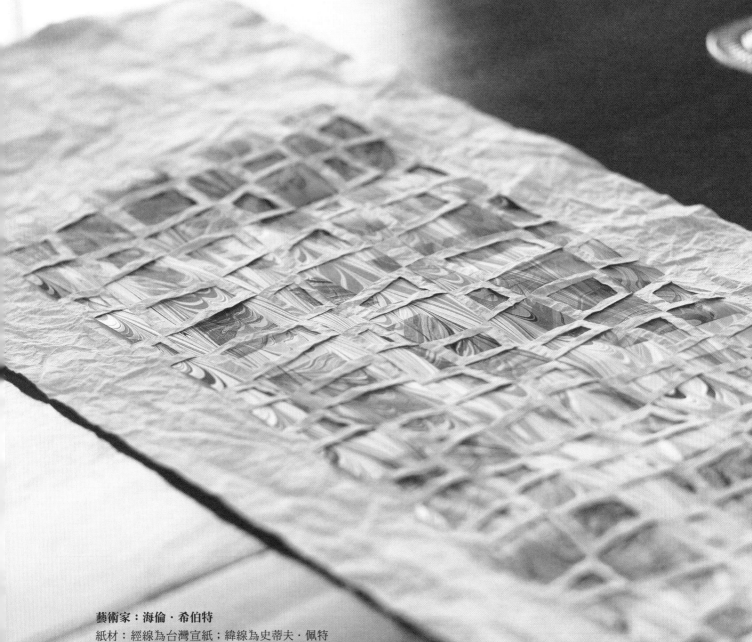

藝術家：海倫‧希伯特
紙材：經線為台灣宣紙；緯線為史蒂夫‧佩特
考（Steve Pittelkow）的手工製大理石紙

編織桌旗

織紙比織布快多了，而且裝飾紙的花樣種類繁多，組合變化無窮，可以搭配任何居家風格。把紙抓皺、經緯交織產生的波狀線條和細小的鏤空窗口，讓這個作品比小學的編紙勞作精緻許多。織紙可以做成壁掛、窗遮、杯墊或餐墊，用途多多！

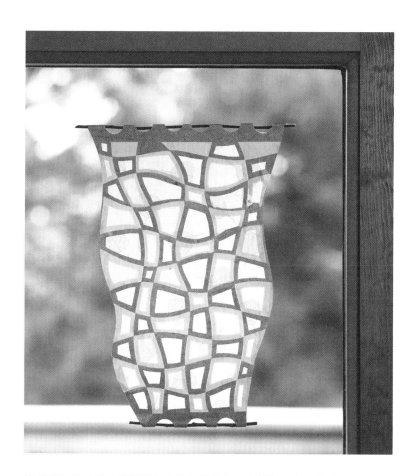

這個窗遮作品讓光線從鏤空部分穿透出來。整個作品的形狀可以用剪刀裁剪修飾，用來吊掛樹枝的洞則是用切圓器打的。

✂ 材料

- 兩種搭配紙張
- 自黏膠膜（如需防水功能）
- 筆刀
- 切割墊
- 尺
- 鉛筆
- 口紅膠
- 薄塑膠片或硬紙板

💬 小提醒

織布的經線是一組在織布機上拉直的縱向紗，而緯線則是用來在經線之間穿梭的橫向紗。在這個作品中，藍色皺紙是經線，大理石紙是緯線。

如果想讓桌旗垂落桌角，經線最好選柔軟易折的紙質。你可以用薄塑膠片做一個小型切割墊，要不然用硬紙板也可以。做好的桌旗可以放在玻璃底下，或是上面罩一層透明的自黏膠膜以作保護。

玩紙趣

紙材小知識

傳統日式宣紙是一種如布料般強韌的紙材，經過上漿、乾燥及揉壓等處理後，紙質彷如軟羚羊皮，幾乎可以當作布料使用。

大理石花紋則是來自一種將多種顏色的仿漩渦或石頭圖案印製在紙張或布料上的技術，它的方法是將紙張或布料泡入表面浮有顏料的液體，讓顏料吸附上去。

作法

1. 準備經線紙和緯線紙

量好桌旗的長寬，按照這個尺寸裁剪經線紙。緯線紙可以與經線紙同樣尺寸，或是略小一點（如圖所示）。將經線紙正面朝下放在桌上，上面再放上緯線紙，用尺和鉛筆把緯線紙的邊線描在經線紙上。

2. 切割經線條和緯線條

切割經線條：第一條離下邊線上方約 2.5 公分，自左邊鉛筆邊線開始直至右邊鉛筆邊線為止。繼續每隔 2.5 公分割一條，最後一條在上邊線上方約 2.5 公分。

切割緯線條：把緯線紙放在大型切割墊上，割成一條條寬約 2.5 公分的波浪狀長條，順序不要亂動，以便編織（A）。

3. 開始編織

擦掉經線紙上的鉛筆痕跡，翻回正面，從左向右，將第一條緯線條一上一下編入經線條，第二條緯線條則換成一上一下編入，讓相鄰列的圖案交錯，形成編織圖案。重複上述動作，完成編織（B）。最後一條緯線可能比較難編入，這時可以先割窄（從直線那一邊割）再編入。

4. 黏合末端

用口紅膠仔細將緯線末端黏在經線紙上。將桌旗翻面，其餘末端也黏好。

5. 割出小窗口

將一小塊塑膠片或硬紙板剪成寬約 2.5 公分、長約 5 公分的三角形，把這個迷你切割墊陸續塞入各編織區塊，用筆刀割出小窗口（C）。

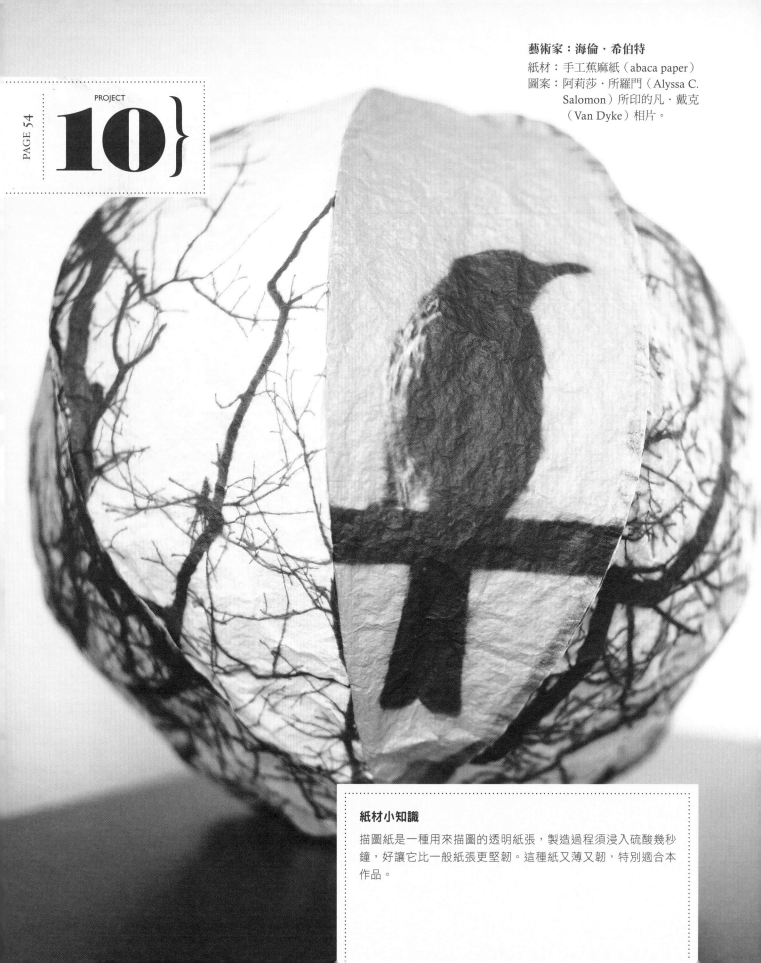

藝術家：**海倫・希伯特**

紙材：手工蕉麻紙（abaca paper）

圖案：阿莉莎・所羅門（Alyssa C. Salomon）所印的凡・戴克（Van Dyke）相片。

紙材小知識

描圖紙是一種用來描圖的透明紙張，製造過程須浸入硫酸幾秒鐘，好讓它比一般紙張更堅韌。這種紙又薄又韌，特別適合本作品。

充氣紙球

從古至今，氣球廣受世界各地的人們的喜愛。氣球只需填入空氣，又輕又好玩。不過，紙氣球的彈性和定形能力不如橡膠氣球，所以能做的造型和能夠填充的空氣含量有限。你也可以在裡面放些鳥飼料或米粒，把它當作紙鎮（抑或是不容易被吹倒或踢倒的雕塑品）。

作法

1. 裁切襉幅

剪 4 片比紙型稍大的描圖紙，一一對折疊起，變成 8 層。將紙型描在卡紙上，剪下來當作型板，再將型板描到描圖紙最上層。小心用筆刀或剪刀一次剪出 8 片襉幅（A）。

2. 黏合前兩片襉幅

將一片襉幅正面朝下放在報紙上。從頂端往下約 2.5 公分處開始，對著襉幅一側擠上薄薄的膠水（寬約 3 公厘），一直到底端往上約 2.5 公分為止。膠水務必要塗仔細，任何漏洞都會造成氣球不密合，無法充氣。用膠水刷把膠水刷勻。將第二片襉幅正面朝上，放在第一片襉幅上面，邊緣對齊後壓緊黏合。把報紙拿出來並丟棄，等幾分鐘讓膠水乾燥（B）。

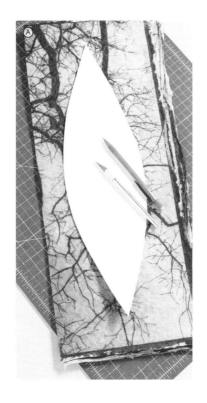

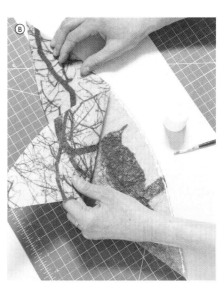

襉幅（gore）

「襉幅」是縫紉用語，是指用來製作衣服（例如裙子）的錐形布片或三角形布片（在這個作品中則是紙片）。

✂ 材料

- 35.7 公分寬的描圖紙捲
- 卡紙
- 紙型（第 139 頁）
- 鉛筆
- 剪刀或筆刀
- 切割墊（選用）
- 報紙或廢紙
- 白膠
- 膠水刷（選用）
- 吹風機

玩紙趣

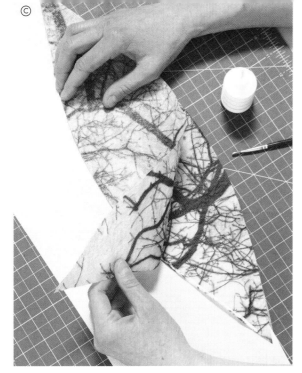

Ⓒ

Ⓓ

3. 黏合第三到第八片襯幅

在第一、二片襯幅之間塞一張報紙。同步驟 2 般，在第二片襯幅另一側塗上膠水。黏上第三片襯幅（C）。拉起剛黏好的這兩片襯幅，確認膠水沒有滲透到第一片襯幅。捏住黏合的部分，用手指沿路按壓，確保密合。把報紙拿出來丟棄。

在第二、三片襯幅之間，從另一側塞入新的報紙，將第四片襯幅黏到第三片上。繼續按此方式黏合，直到第八片襯幅黏到這疊襯幅最上層為止（成品像是用風琴摺折過一樣）。重新檢查每一層襯幅，確認黏合的部分沒有縫隙，而且襯幅僅兩兩相連。靜待膠水乾燥。等到所有襯幅黏妥後，從末端看成品就像一個風琴。最後，上下各自剪掉約 1.3 公分（D）。

4. 上膠收尾

在第一片襯幅底下塞入一張報紙，將第一片襯幅平放在桌面上，第八片襯幅留在最上層，輕輕將第二到第七片襯幅對折，並塞入外面兩層襯幅內。對著第一片襯幅的開口塗上大約 3 公厘寬的膠水，仔細黏上第八片襯幅（E）。靜待膠水乾燥。

5. 充氣

一手托住一端，輕輕捏住或蓋住開口，從另一端將氣球吹脹，再拿吹風機用低風量繼續充氣（F）。

6. 封口

托住氣球一端開口，輕輕將空氣壓出，讓另一端呈扁平狀。在描圖紙上剪一個大小能蓋住氣球開口的圓，在氣球開口塗上膠水，黏上圓形描圖紙，一手伸入氣球，從內側按壓黏合。另一端開口不封，方便氣球消氣存放（G）。

正面朝下或朝上？

為了要讓所有圖案露在氣球外側，黏合時，第一片襯幅應正面朝下，第二片正面朝上，第三片正面朝下，依此類推，直到所有襯幅黏完為止。如果紙張上沒有圖案的話，就不必管正反面了。

▨ 小技巧：

沿著紙張邊緣上膠時，使用膠水刷之類的工具會比較順手。另外，最好在要上膠的東西下面墊一張報紙，這樣殘膠就不會沾得到處都是，只要把報紙丟掉就清潔溜溜了。

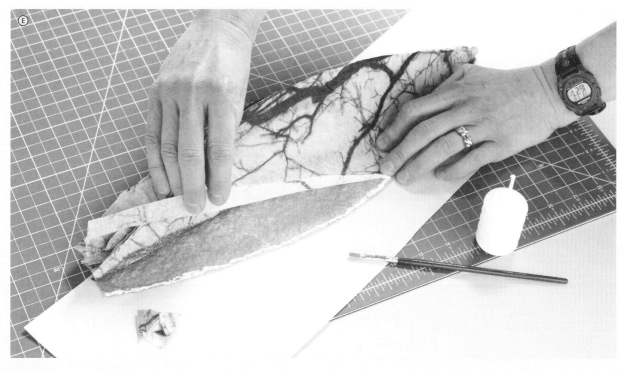

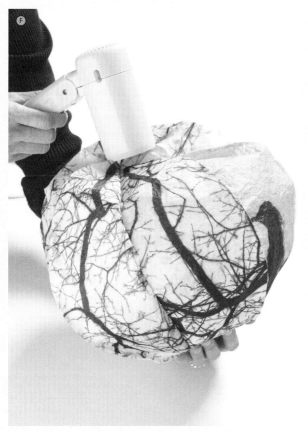

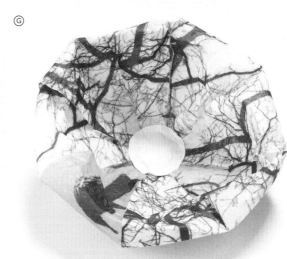

↳ 變化

- 放大紙型，做出更大尺寸的氣球。
- 試試別種造型！你可以上網找其他造型和尺寸的襯幅版型。
- 你可以在部分或全部的襯幅上添加插畫、標記、印章字母或印章圖案等裝飾。

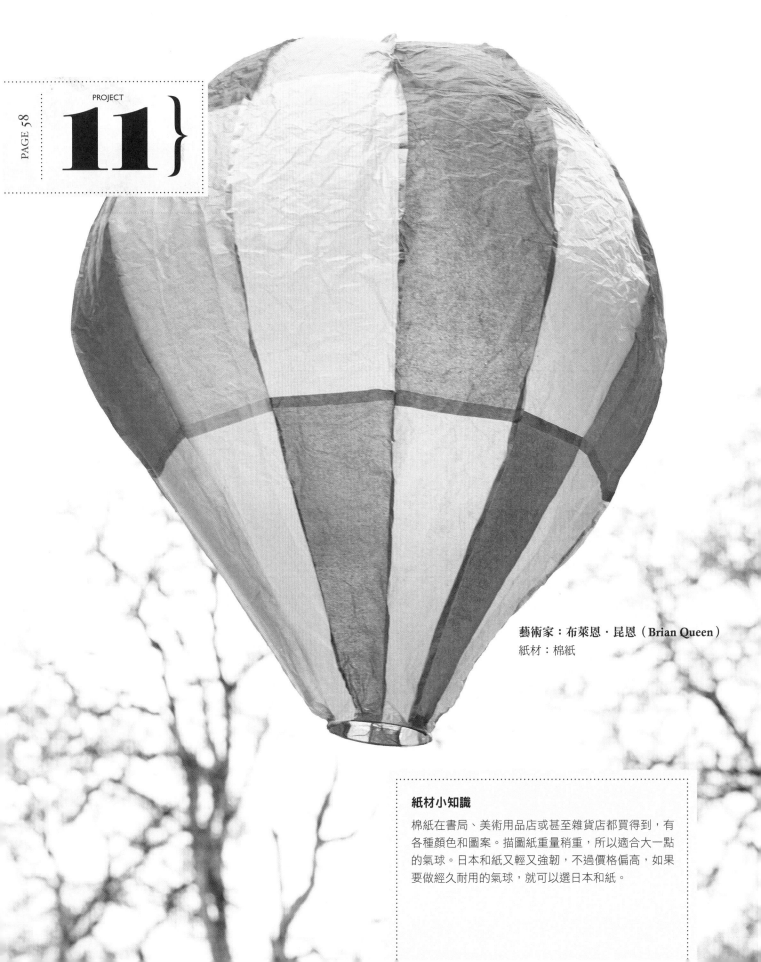

PROJECT
11}

藝術家：**布萊恩・昆恩（Brian Queen）**
紙材：棉紙

紙材小知識

棉紙在書局、美術用品店或甚至雜貨店都買得到，有
各種顏色和圖案。描圖紙重量稍重，所以適合大一點
的氣球。日本和紙又輕又強韌，不過價格偏高，如果
要做經久耐用的氣球，就可以選日本和紙。

紙製熱氣球

紙製熱氣球的歷史可有趣了！史上第一個可載人的熱氣球（以紙和布料做成），是在 1783 年由一對出生在造紙家庭的法國兄弟成功升空。第二次世界大戰時，日本人製造了一批氣球炸彈當作祕密武器。九千個紙製的大型氫氣球裝上燃燒彈，乘著高空信風飄過太平洋攻向美國。據報約有三百顆氣球炸彈飄至美國，最遠至密西根州。不過，這批氣球炸彈在第二次世界大戰並未於美國本土造成許多傷亡，只有奧勒岡州六個外出野餐的人不幸發現並移動了氣球，才引發爆炸。

熱氣球升空

要讓熱氣球升空並不簡單。以下提供幾個訣竅：

- 找個寬廣的場所，注意風向。經驗豐富的熱氣球玩家會先釋放一個小型橡膠氦氣球來測試風向。熱氣球只能在風小的時候施放，或在大型室內場所施放以便控制。
- 紙要夠輕，充滿熱氣後才能飄浮，升空時周圍的氣溫也是關鍵因素。要飛得好的話，氣球內外的溫差要大，所以冷天最適合飛熱氣球。
- 注意安全。紙會燃燒，別讓氣球太靠近熱源。最好在戶外寬廣處或挑高的室內空間放熱氣球，以免纏到樹枝或飄向電線或馬路。配合溫度和風向做好準備，你有可能得跑好幾個街區才追得到飄走的熱氣球。

💬 小提醒

- 如果懶得黏合一堆棉紙，可以買一捲描圖紙或薄薄的日本和紙。不過，這個色彩繽紛的棉紙氣球放起來真的很漂亮。
- 想要更大的熱氣球，可以放大襯幅紙型（第 139 頁）。上網也可找到其他尺寸和造型的熱氣球版型。

✂ 材料

- 51×66 公分的棉紙 18 張
- 用來做型板的硬紙板
- 直徑 12.5 公分的圓形棉紙
- 56 公分長的衣架鐵線，或直徑 15 公分的燈籠鐵絲環（參考第 140 頁的〈資源〉）。
- 紙型（第 139 頁）
- 筆刀或剪刀
- 口紅膠
- 鉛筆
- 報紙或廢紙
- 白膠
- 膠水刷（選用）
- 吹風機
- 美術紙膠帶
- 熱風槍或野營瓦斯爐

玩紙趣

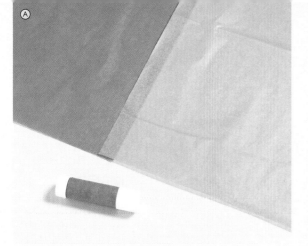

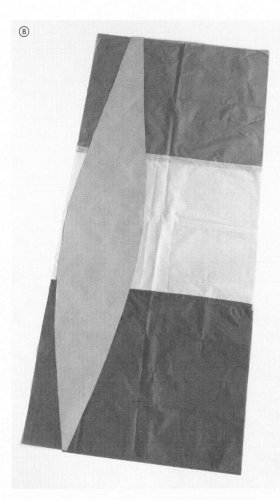

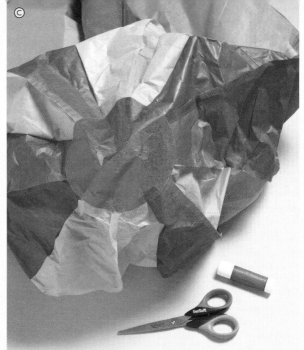

紙型準備注意事項：

襯幅紙型要放大到約 150 公分，必須耗費好幾張紙，而且要用影印機放大兩次。我發現最簡單的方法，就是將紙型畫在一大張牛皮紙上。如果要用影印機放大，必須放大 667%；先以 200% 的比例影印，然後再放大 347%。

作法

1. 準備棉紙

拿 3 張棉紙，按照你喜歡的顏色組合，用口紅膠依序將 66 公分那一邊黏合，並確認膠合部分沒有縫隙。黏好的紙張長度應有 152.4 公分左右。按照這個方法黏好六組紙張後，將紙張一一疊起（A）。

2. 裁切襯幅

放大紙型（見左下角注意事項），將紙型描到硬紙板上（棕色牛皮紙或包肉紙也可以）並剪下。把剪好的型板放在棉紙堆最上面描邊，左右並排各描一次。用筆刀或剪刀仔細裁切 12 片襯幅（B）。

3. 製作氣球囊

按照「充氣紙球」作品的第 2 到第 4 個步驟（第 55、56 頁）製作氣球囊（組裝好的氣球）。請注意，這個作品的襯幅是 12 片而不是 8 片。請務必黏好 12 片襯幅，再將氣球囊封口（E）。

4. 頂端封口

小心調整襯幅頂端，讓氣球囊頂端開口平攤在桌面上。取直徑 12.7 公分的圓形棉紙，在外緣塗上膠水，黏到氣球囊頂端開口（C）。

5. 裝設鐵絲環

鐵絲環有兩個作用：一是加重氣球底部的重量，增加飛行穩定性；二是作為開口，方便充氣。要決定鐵絲環的尺寸，方法是將它從氣球下方開口放入，停在襉幅底端往上約 2.5 公分處。量好尺寸後移出鐵絲環，將多餘處用膠帶黏合。接著，在氣球頸的 12 片襉幅交會處，各別割開一道 2.5 公分深的切口，放入鐵絲環後，將這割開的 12 片紙片折入黏合（D）。

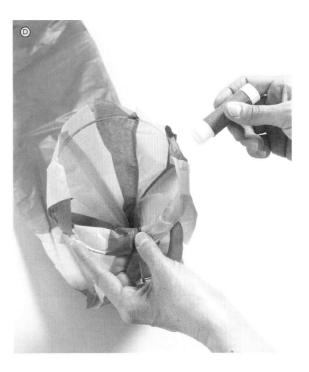

6. 升空！

充氣的方法是將氣球攤開，舉在熱源上方。如果可以接電的話，最理想的熱源是工業用熱風槍。要不然也可以用野營瓦斯爐，好處是方便攜帶。為保安全，使用瓦斯爐時一定要接上煙囪管（棉紙非常易燃），再將氣球頸放低，靠到煙囪管上方（最好有另一個人幫忙拿氣球）。明顯感覺到上升力道時，代表熱氣已經充滿了，這時一放手，氣球就會快速升空（E）。

..

✸ 小技巧：

組裝或充氣完畢後，若發現漏洞，可以用透明膠帶封補。

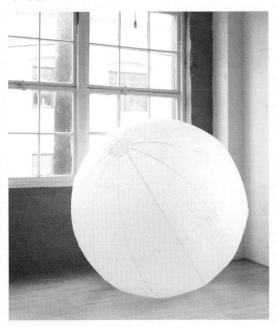

直徑 152.4 公分的充氣氣球。

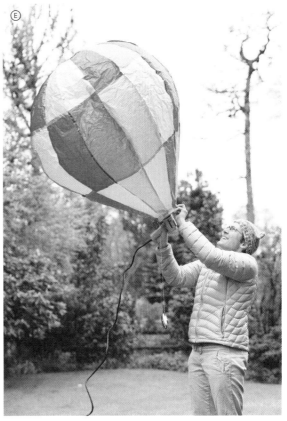

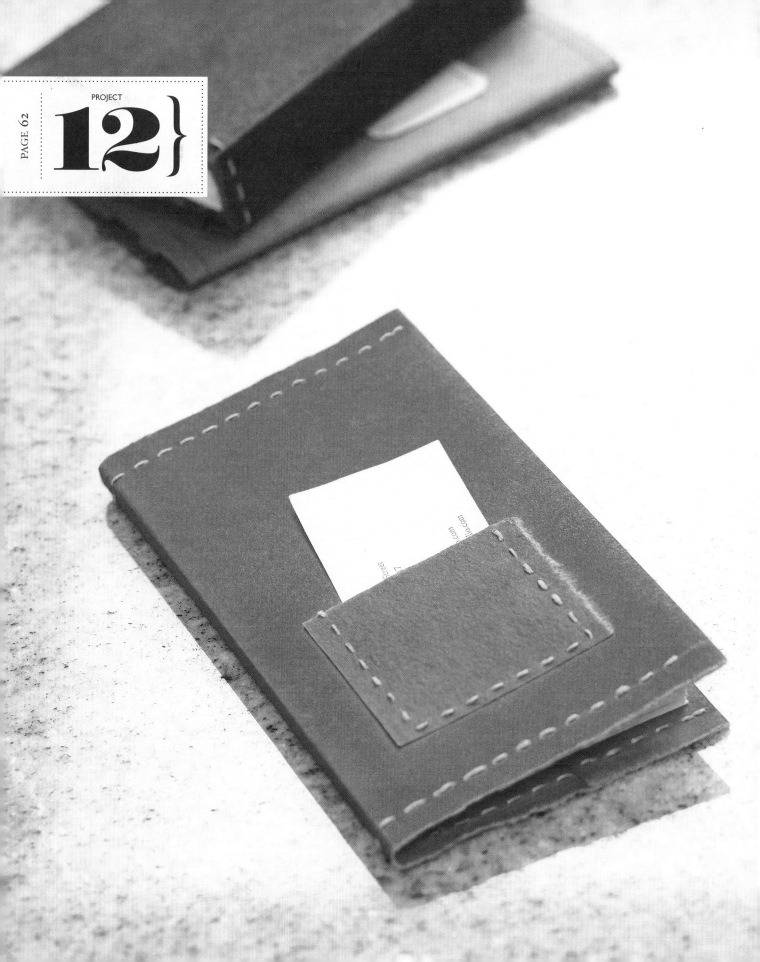

可重複使用的書套

可重複使用的書套可以拿來裝飾你的愛書、筆記本、記事簿和通訊錄。配色可以搭配你的書房顏色，或是讓不同種類的書使用不同顏色的書套。

藝術家：布麗姬特．奧馬利（Bridget O'Malley）
紙材：Cave Paper 的橘色紙和藍綠色紙

紙材小知識

Cave Paper 是一家小型的手工造紙廠，位於明尼阿波利斯市（Minneapolis）一間倉庫的地下室，牆壁由岩石鑿成，有些地方暗不見天日，業主布麗姬特．奧馬利和阿曼達．戴耿那（Amanda Degener）就在這個如同洞穴般的環境下造紙。他們的紙張採用天然原料，有一種質樸雅致的風味，使用的原料包括亞麻、破棉布、天然染料和顏料（靛藍、核桃棕、柿子紅、鐵紅、赭黃和黑色），所製成的紙張堅韌耐用，特別適合做書套。

✂ 材料

- 封面用硬紙
- 裝訂用亞麻蠟線
- 鉛筆
- 尺
- 筆刀
- 切割墊
- 摺紙刀
- 雙面膠帶
- 縫紉機或錐子
- 泡棉或保麗龍板
- 針

💬 小提醒

- 上過蠟的亞麻線更為強韌滑順，易於縫紉。
- 割痕通常是刻在紙張外側，或是往外折開的那一側。
- 做好的書套可以用縫紉機裝訂，不過會少了手縫特有的質樸感。

玩紙趣

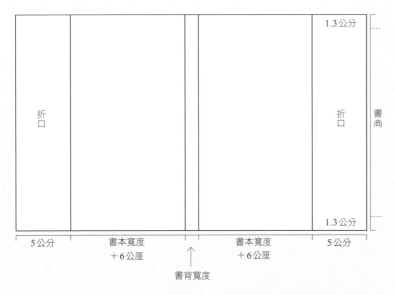

| 5公分 | 書本寬度
＋6公厘 | ↑
書背寬度 | 書本寬度
＋6公厘 | 5公分 |

折口（左） ... 1.3公分

折口（右） ... 書高 ... 1.3公分

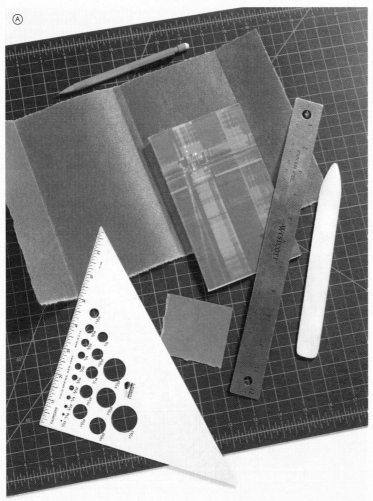

作法

1. 量好紙張尺寸

根據左邊的示意圖，量好你要做的書套高度和寬度，然後畫一張標有尺寸的草稿，後續步驟將會用得上。

高度：書高＋ 2.5 公分
寬度：書寬 ×2 ＋書背寬度＋ 11.4 公分

2. 標記並折疊

找出並標記書套長度的中點，以此中點為中心，左右加上書背一半寬度的長度。在書背線上刻痕並折疊。把書本放入書套中，靠緊書背，標上前後折口位置，再各自加上 6 公厘的長度，好讓書本在書套中有移動的空間。在折口線上刻痕並折疊（A）。

3. 裁剪口袋並貼上

剪下或撕下一張紙，用雙面膠帶貼在書的封面上當作口袋。

▬ 小技巧

撕紙可以讓紙張邊緣呈現手工感（毛邊），方法是沿著要撕開的線刻痕，然後來回折疊破壞紙張的纖維，再用濕海綿沿著摺痕兩側沾溼紙張，最後順著沾濕的摺痕撕開，這樣紙張邊緣就會毛毛的。

4. 穿孔

縫紉機不要穿線，花樣設定成寬幅的直線縫，車縫口袋的三邊（袋口不車）。接著將折口翻好，車縫書套的上下邊緣（B）。如果沒有縫紉機，則可將泡綿墊在書套下方，用錐子鑽出間隔 3 公釐的一排洞線。

5. 縫合

縫線一端打結，穿入縫針，從書套內側口袋的一角開始，以平針縫法縫合。完成後撕掉口袋內的雙面膠帶，縫線末端打結（書套內側）固定。接著，一樣從書套內側縫合書套的上下緣。（C）

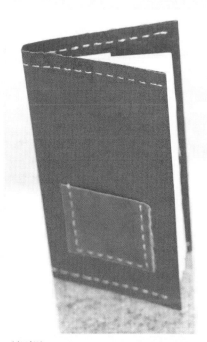

（細部）

▬ 小技巧：藏線結

要將書套上下邊緣留下的線結隱藏起來，有幾個小技巧。首先，在亞麻線末端打一個結，從書套折口之間第一個孔下針，穿到書套外面，這樣線結就會被夾在折口之間。然後，開始用平針縫縫完整個書套（書套折口上層會留下第一個洞沒縫）。縫到底後，再往回縫一個針目，但針只穿過一層紙插入折口內裡，然後用 S 形縫法穿過其他縫線，如此既能隱藏線頭又能固定。

PROJECT
13}

單張紙書

術家海蒂‧凱爾在 1990 年首次發現手冊摺（pamphlet fold）技法後，立即著手實驗如何以單張紙張做出各種簡單的書本結構。如果想向任何年齡的孩子介紹書本藝術，這些作品無疑是最佳選擇。你可以隨自己喜好，在標準尺寸的辦公用紙上印一些圖案、繪圖或文字。

紙材：印有藝術家設計圖案的
　　　法國內文紙

紙材小知識

紙品專賣店和文具店可以買到各式各樣的內文紙張。你可以用噴墨或雷射印表機列印標準尺寸的紙張，為你的書本添些內容。

- 內文紙張（這裡用的是 28×43.2 公分）
- 筆刀
- 切割墊
- 摺紙刀
- 尺

✄ 變化

手冊摺有多種變化。等你學會本書示範的四種摺法後，可以嘗試不同的切口形狀（取代單純的直線切口），或換其他尺寸的紙張。

PAGE 67

作品習作

變化 1：

手冊摺

①

紙張往短邊對折，打開後再往另一邊對折。用風琴摺做出 4 個雙摺面，攤開紙張，確認正中央的垂直摺痕是面向你的山線。如圖用筆刀將上下 2 個雙摺面之間的摺線割開。

②

用山摺法將紙張從寬邊對摺，抓住紙張兩側往內輕推，直到如圖呈現星形為止。

③

將最外側 2 個雙摺面靠攏，壓平星形，疊合所有摺面，這樣就變成一本手冊了。

這個作品用的是 21.6×28 公分的紙張。

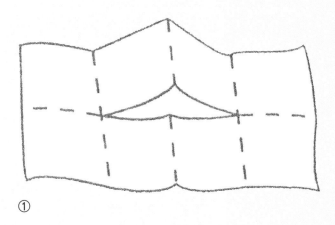

①

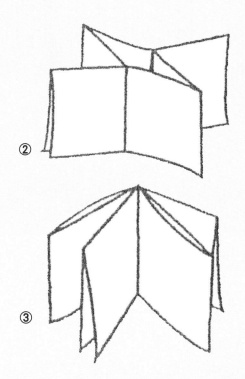

②

③

變化 2：

延伸手冊摺

①

紙張往長邊對折，打開後再往另一
邊以風琴摺法折出 8 個雙摺面，攤
開紙張，確認正中央的垂直摺痕是
面向你的山線。如圖用筆刀將上下
6 個雙摺面之間的摺線割開。

②

用山摺法將紙張從寬邊對摺，抓住
最外側 2 個雙摺面上角往內輕推，
直到中間出現 3 個方形為止。

③

將摺面一一往內壓平疊合，形成手
冊頁。剩下另一個外摺面包進去變
成封面，它的長度會比內頁和另一
側封面稍短。

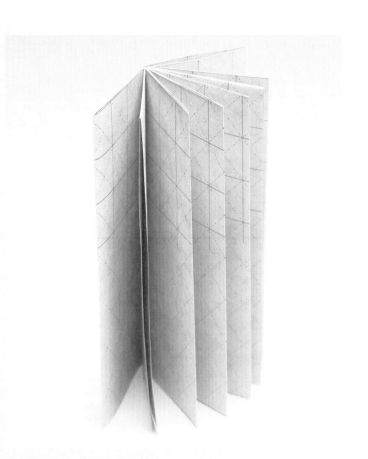

這個作品用的是 28×43 公分的紙張。

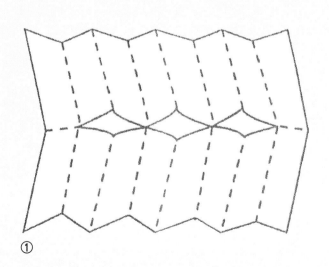

①

②

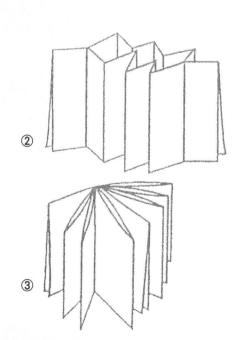

③

變化 3：

立體手冊摺

①

紙張往長邊對折，打開後再往短邊用風琴摺法折出 8 個雙摺面。攤開紙張，確認正中央的垂直摺痕是面向你的山線。如圖所示，在摺面 2 與 3 以及摺面 6 與 7 之間，從中央線底下約 2.5 公分處平行割開 2 道切口。中間 2 個摺面及最外面 2 個摺面保留不割。

②

用山摺法將紙張從寬邊對摺，抓住外側 2 個雙摺面上角往內輕推，讓切口凸出來。摺面 4 和 5 也會往前凸出。

③

將外側 2 個摺面往前疊合靠攏，做成封面。

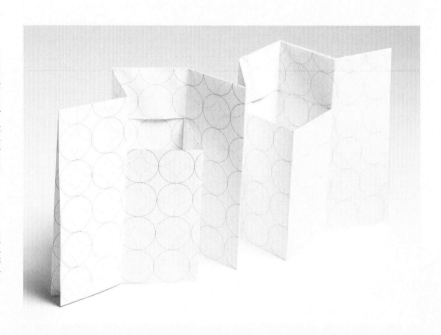

這個作品用的是 28×43 公分的紙張。

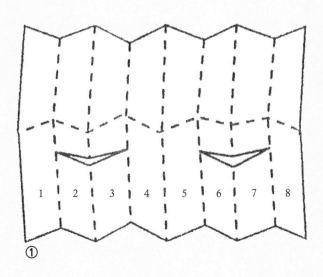

①

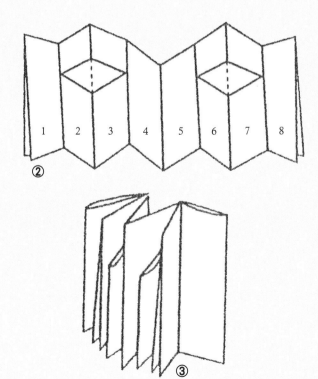

②

③

變化 4：

相連手冊摺

①
紙張往長邊對折，打開後再往另一邊以風琴摺法折出 8 個雙摺面。在這個變化摺法中，正中央的垂直摺痕是山線或谷線都無所謂。攤開紙張，割掉 1 個摺面，剩下 7 個雙摺面。接著，割開摺面 2 與 3 以及摺面 5 與 6 之間的水平摺痕，摺面 1、4 和 7 保留不割。

②
用山摺法將紙張往寬邊對摺，抓住外側 2 個雙摺面上角往內輕推，讓兩個切口凸出來。某些摺痕可能得反折，才能順利成形。

③
疊壓切口，變成 2 本背對背的手冊。

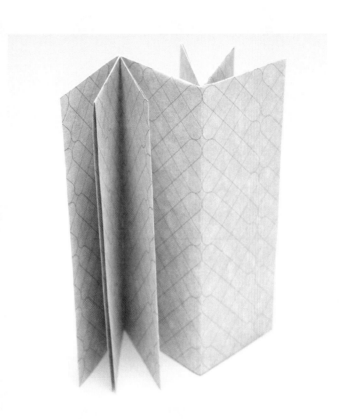

這個作品用的是 28×43 公分的紙張。

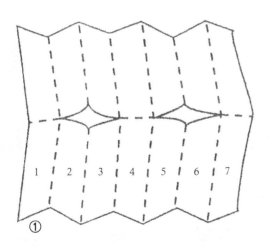

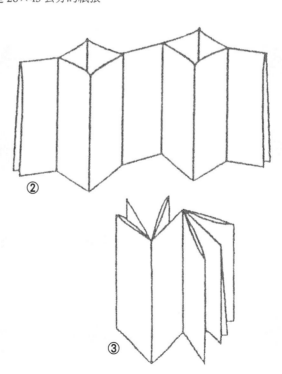

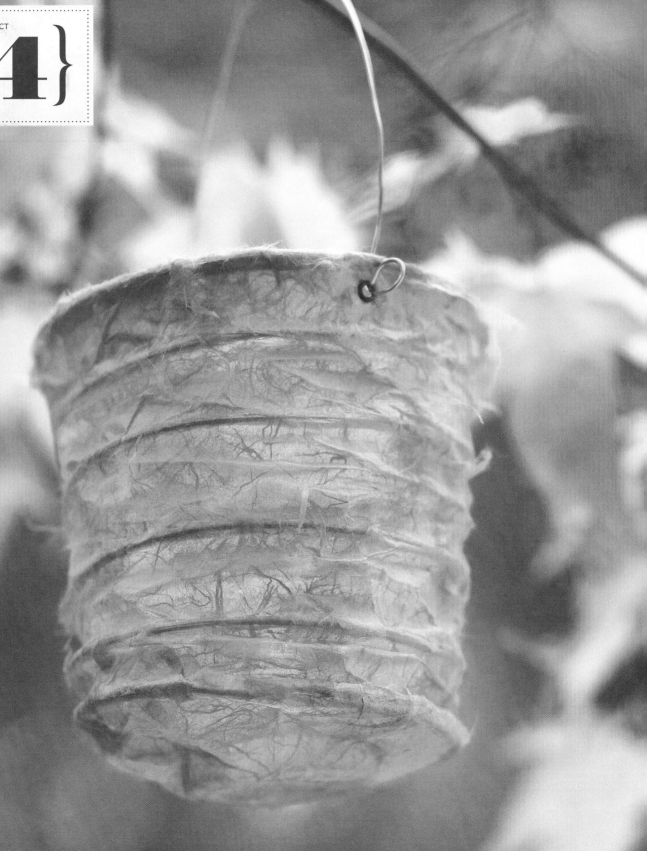

宴會紙燈

日本的小商店外面常掛有可折疊的日式提燈，這個作品便是這種提燈的簡化版。日式提燈的骨架原是細蘆稈織成，不過我也試過鐵絲、棉線和其他材料。這個作品所用到的紙藝技巧介於拼貼（collage）和紙漿雕塑（papier-mâché，把碎紙片做成紙漿，敷在模型上硬化固定）之間，作法並不難，不需要太多時間製作，不過只要精心拼貼，它就能變成一個藝術品。

作法

1. 做一個蘆稈圈

撕幾段膠帶（長度約2.5公分）貼在桌子上。取一長段蘆稈（約3公尺）沿著優格罐口繞一圈，捏住這個圓圈並小心移出罐子，用膠帶纏好圓圈交會處，別讓蘆稈頭露出來（A）。將蘆稈圈重新套回罐口，並用膠帶固定就位（請將膠帶黏在蘆稈的膠帶上），蘆稈再繞一圈蓋住第一段膠帶。

Ⓐ

藝術家：海倫・希伯特
紙材：泰國雲龍紙

🔖 變化

這種掛燈可以掛起來，也可以放在桌子上。除了優格罐之外，你還可以將蘆稈繞在別種容器上。比方說，你可以把一長段PVC膠管彎成環狀，外面纏繞蘆稈，裡面塞入現成的塑膠燈串（五金行有賣），簡簡單單就能完成一盞別緻的掛燈。

✂ 材料

• 軟薄、強韌的紙張
• 細蘆稈
• 硬紙板
• 18號鐵絲一小段
• 小玻璃燭台
• 紙膠帶或美術紙膠帶
• 小優格罐
• 剪刀
• 筆刀
• 切割墊
• 白膠
• 小膠水刷
• 打洞器
• 雞眼扣和安裝工具
• 尖嘴鉗

💬 小提醒

蘆稈可以從手工藝材料行或專門的廠商處購得（參考第140頁的〈資源〉）。這種紙燈雖然可以用很多種容器製作，但其中以塑膠容器為首選，因為糊上紙片後，仍能輕易切割塑形。

2. 纏繞蘆稈

繼續在優格罐上纏繞蘆稈，每一圈相隔 2.5 公分，而且每一圈都用膠帶黏在優格罐上。盡量將膠帶對齊，這樣稍後才好將蘆稈圈移出罐子。到了罐子底端時，切除多餘蘆稈，將最後一圈滑出罐子（務必要捏好，別讓圓圈跑掉），用膠帶纏好蘆稈尾，然後再將蘆稈圈套回罐子上，用膠帶固定（B）。

3. 拼貼紙片

剪下或撕下數張約 5×5 公分的紙片，取其中一張在優格罐上比對好位置後，在那一部分的蘆稈圈上一層薄薄的膠，將紙片黏上去壓好（C）。

按照這個方法繼續黏上紙片，不過除了蘆稈圈要上膠外，疊貼在其他紙片上的紙片邊緣也要另外上膠。將紙片一片片黏上去，直到蓋住整個罐子為止。

注意：貼膠帶的部分請留到最後。等其他部分都黏上紙片後，蘆稈圈的位置也已經固定好了，這時請先移除膠帶再黏上紙片（D）。

4. 封住罐底

罐底多黏些小紙片封住，然後等膠水乾燥。

5. 取出罐子

小心撕除蘆稈圈黏在罐口上的兩段膠帶。將罐底
放在膝蓋上，抓住蘆稈圈頭，兩手並用，慢慢將
蘆稈圈和紙模從罐子卸除。罐子上如果有很多白
膠，可能會有點困難；要是紙模破損，只要再黏
上紙片就能補好。將罐底的膠帶剝開剪掉。剪一
塊圓形的硬紙板塞入燈籠底部，當作盛放玻璃燭
台的底座（E）。視情況修剪燈籠上緣，蘆稈圈頭
上方留下約 1.3 公分寬的紙張，塗上白膠，沿著蘆
稈折入黏合，做出乾淨俐落的燈籠開口。

6. 裝上掛環

在燈籠開口兩側打兩個小洞，各自穿上雞眼扣（參
考第 17 頁）。取一小段鐵絲折成 U 形，做成掛環。
用尖嘴鉗將鐵絲兩端往上彎，好勾住雞眼扣（F）。

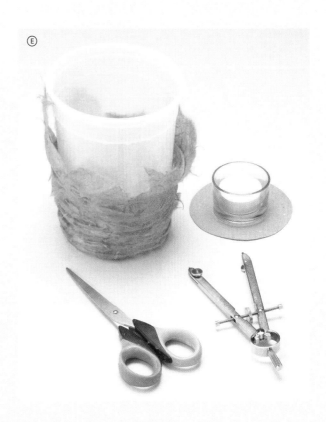

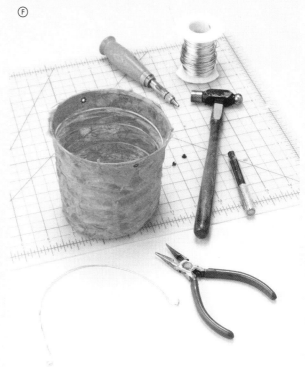

紙材小知識

泰國雲龍紙是美術用品店和網路上最常見的裝
飾紙之一，質薄強韌，顏色豐富，而且有大張
的尺寸。

風琴夜燈罩

這 款簡單地應用風琴摺的作品，剛好可以包住一盞小夜燈，讓
深夜的走廊散發出優雅的光芒。你可以隨心情選擇沉靜的冷
色調或柔和的暖色調，或是調整褶襉的角度和數量來改變燈罩的
形狀（參考第 25 頁的褶襉範例）。

藝術家：海倫・希伯特
紙材：上色泰維克紙（Tyvek）

✂ 材料

- 泰維克紙或較薄的厚卡紙
- 用來製作刻痕型板的小張卡紙
- 薄型小磁鐵 4 個（參考第 140 頁的〈資源〉）
- 小鋼釘 4 個
- 筆刀
- 切割墊
- 摺紙刀
- 三角板
- 鉛筆
- 直尺
- 小鐵鎚（選用）

💬 小提醒

泰維克紙只有白色的，不過它的纖維材質很容易沾染顏色；只要用水彩、壓克力顏料或墨水上色，就能凸顯出纖維的圖案，創造出有趣的效果。你可以用棉球輕輕擦一點顏料，再沾染到泰維克紙上。

紙材小知識

泰維克（Tyvek）是杜邦公司（DuPont）的專利商標，它是一種合成纖維材料，質地堅韌不易撕裂，又可以用剪刀或筆刀輕鬆割開。泰維克雖然防水，卻具備透氣性（水蒸氣能穿透），常用來做成信封、車罩套、房屋外牆保護罩等物品。

玩紙趣

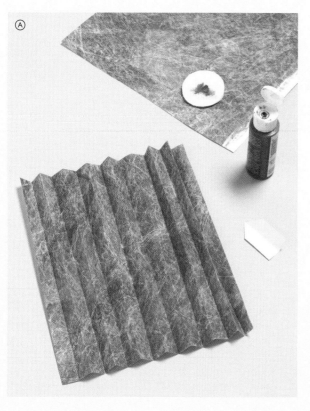

作法

1. 風琴摺

把白色或上色後的泰維克紙裁剪為 25.4×28 公分。從 28 公分那一側開始風琴摺,每一摺寬約 1.3 公分,總共 16 面(完美的十六面風琴摺作法請參考第 16 頁)(A)。

2. 製作刻痕型板

取卡紙做型板,長 5.7 公分,寬同 2 個摺面寬(約 3.2 公分),尖端兩側斜角為 45 度。

3. 刻痕

利用刻痕型板在每個摺面刻出摺痕。請注意,首尾 2 個摺面只用到半個型板。仔細折疊每個刻痕角度,然後再反折一次(B)。

↰ 變化

可從垂直改成其他角度,創造出不同的燈罩形狀。紙張可加長,改變風琴摺的寬度。紙張與牆壁的固定位置可稍加改變,多點變化。

ⓒ

ⓓ

4. 折出褶襉

輕輕攤開整張紙，稍微折一下沿著尖點連成的無形
線條（看似一排房屋的屋頂連成一線）。褶襉的長
邊保持完整，短邊的摺痕仔細反折，同時將它們凸
出來疊好（C）。

5. 裝到牆上

我是用小磁鐵將紙燈罩吸附在牆壁上，方法是將紙
燈罩按在壁面上做 4 個小記號，然後在記號處輕輕
壓入或敲入小鋼釘。將紙燈罩靠在小鋼釘上，隔一
層紙對著小鋼釘貼上磁鐵（D）。

安全注意事項：

這個作品適合 7 瓦特的小夜燈泡（這種燈泡不太
熱）。紙燈罩與燈泡相隔約 5 公分，而且上方的開
口可以散熱。

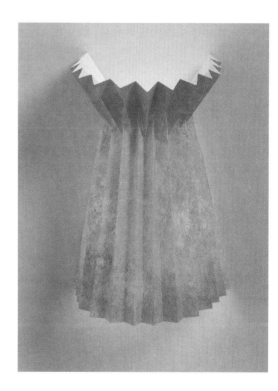

藝術家：海蒂・凱爾
紙材：包裝紙、辦公用紙

對角折口袋手冊

這款口袋手冊的封面只用一張紙做成，其結構是由海蒂·凱爾根據摺紙等折疊技巧所發明而成。只要在封面中間裝上一摺（一疊對折的紙張）內頁，這本手冊就大功告成了！

材料

- 裝飾紙
- 辦公用紙（作為內頁）
- 裝訂線
- 筆刀
- 切割墊
- 鉛筆
- 直尺
- 摺紙刀
- 保麗龍或硬紙板一小塊
- 錐子
- 針

小提醒

手冊封面須選擇柔韌的內文紙張（封面紙太厚，不能折太多次），最好薄而硬挺，耐磨損。至於手冊內頁，任何辦公用紙皆可。

作法

1. 開始折疊

裁剪一張30.5×50.8公分的紙張來做手冊封面（參考第12頁紙張絲向的說明）。將紙張正面朝桌面放下，標記兩個短邊的中點，然後將兩個長邊對齊記號對折（A）。

2. 捲折

將紙張擺成上短側長的方向，從底往上20.3公分處做記號，將下短邊的紙對齊記號對折，再將這折好的部分往上捲折兩次（記得每折一次就壓一次摺痕）。把紙張攤開後，會出現3個寬為10.2公分的區段（最上面剩下20.3公分未折）（B）。

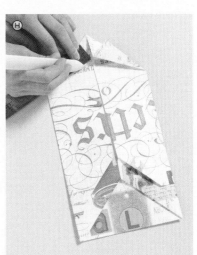

3. 折出褶襉

第二道摺痕反折後再往上對折，疊上第三道摺痕，做成 1 個褶襉。接著底邊往上折，疊上褶襉（C）。

4. 折出摺角

2 個底角對齊左右 2 道垂直摺痕，往內折 45 度角（D）。

紙材小知識

時至今日，包裝紙已發展成龐大的產業，紙張專賣店紛紛推出花樣繁多的禮物包裝紙，但卻對環境造成了嚴重的傷害：美國每年光是包裝紙和購物袋所造成的垃圾量，便高達四百萬噸！這些乾淨的紙張與其隨手丟棄，何不拿來廢物利用呢？

5. 繼續折出摺角

將含有第一對摺角的摺面往上翻，原本藏在下面的 2 個新底角對齊水平摺痕，往上折 45 度角（E）。

6. 左右兩側重新往內折

把含有第一對摺角的摺面沿著水平摺痕往下翻回來，蓋住第二對摺角。左右兩側沿著左右 2 道垂直摺痕往內折（F）。

7. 折出更多摺角

2 個頂角往下折 45 度角，在中線相接。2 個底角再對齊上緣往上翻折（G）。

8. 刻痕

接下來 2 個步驟有點棘手！先用摺紙刀和直尺，沿著最後兩褶邊緣仔細刻出痕跡。接著，照著刻痕直接壓折底下的紙張（H）。

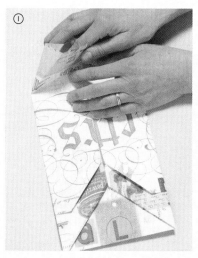
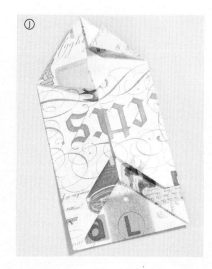
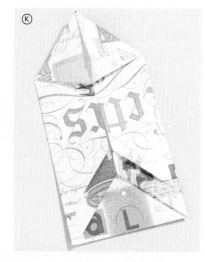

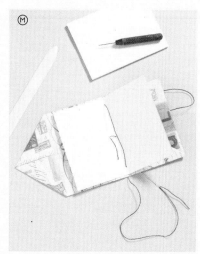
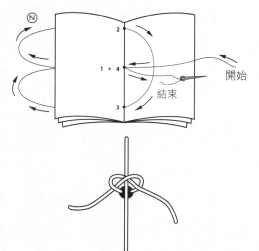

9. 沉壓摺

攤開最後 2 褶，手指插入兩層紙張之內（I）。沿著上個步驟的摺痕折紙並壓平，做出風箏的形狀（J）。另一邊照做。

10. 塞入

將其中一個風箏形狀的摺紙塞入另一個風箏（K），再將這 2 個風箏下緣一併往內塞入，讓頂端呈三角形（L）。

11. 折內頁

取 4~6 張辦公用紙，裁剪成 10.8×20.3 公分後疊成一疊，再對折為 10.8×10 公分。

12. 裝訂手冊

把折好的內頁放在封面紙張上，底下墊一張硬紙板或保麗龍板，用錐子將內頁連同封面一起刺穿3個孔，1個在正中間，另外2個上下分別相隔1.3公分（M）。剪一段長度為封面3倍長的線。用針穿線，按照上面的示意圖，從手冊內側中間的孔下針，穿過上面的孔回到內側，跨過中間的孔，直接穿入下面的孔，再從外而內穿回中間的孔。剩下的線頭與書背上縫好的線打一個結，線尾約留1.3公分（N）。

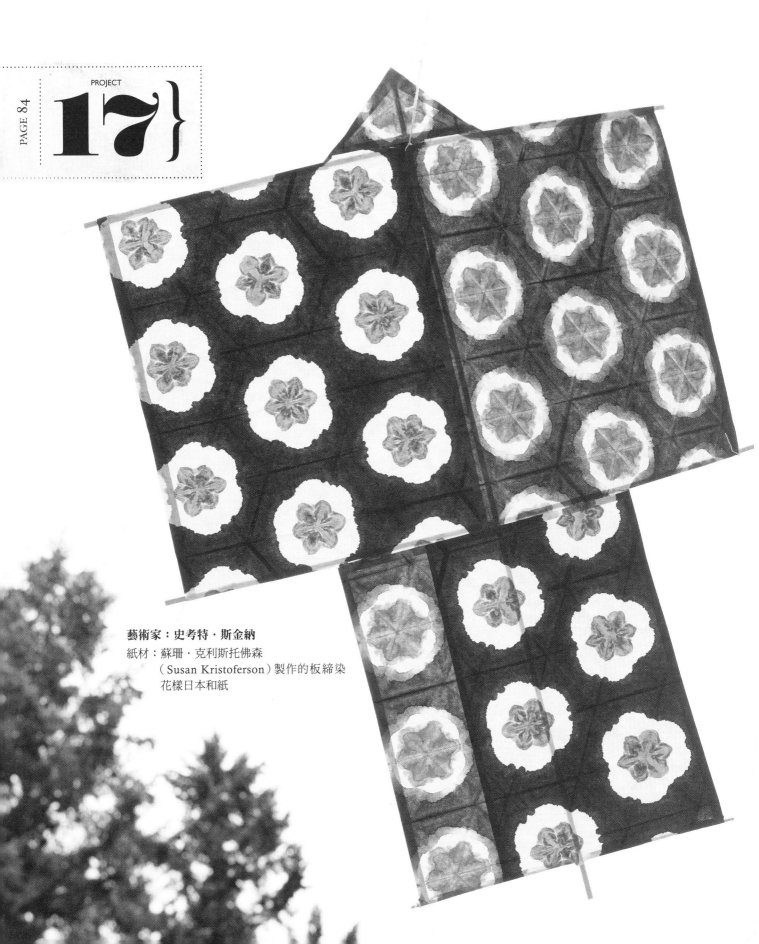

藝術家：史考特・斯金納
紙材：蘇珊・克利斯托佛森
　　（Susan Kristoferson）製作的板締染
　　花樣日本和紙

日式風箏

有誰不愛放風箏，看著風箏遨遊天際呢？日式風箏的形狀像和服，原本是為了祝福新生兒健康快樂而製作施放。前空軍飛行教官史考特・斯金納（Scott Skinner）是活躍的風箏製作、施放、收藏和教學家，在美國西雅圖的風箏基金會（Drachen Foundation）從事風箏慈善運動長達三十年。他製作的藝術風箏（本作品便是其中之一）融合了美國的傳統被套設計，和日式風箏的形狀與花樣。

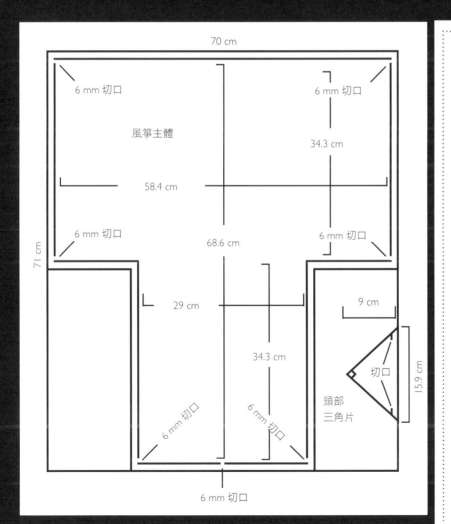

70 cm

6 mm 切口　　　　　　　　6 mm 切口

風箏主體

34.3 cm

58.4 cm

6 mm 切口　　　　　　　　6 mm 切口

68.6 cm

71 cm

29 cm

9 cm

切口

34.3 cm

15.9 cm

頭部
三角片

6 mm 切口　　6 mm 切口

6 mm 切口

✂ 材料

- 薄韌的紙張
- 竹篙（參考第 140 頁的〈資源〉）
- 棉線、亞麻線或滌綸（Dacron）線 3.7 公尺
- 風箏線和捲線器（20 磅測試線強度）（參考第 140 頁的〈資源〉）
- 花邊紗 4.5 或 5.5 公尺（選用）
- 鉛筆
- 筆刀
- 切割墊
- 尺
- 白膠
- 膠水刷
- 針

💬 小提醒

本作品最好選擇強韌耐風、色彩繽紛且／或透光的大尺寸紙張（也可以將很多小尺寸的紙張拼貼成有趣的圖案）。

玩紙趣

風箏專有名詞：

竹篾是風箏的骨架材料，分為棕綠色的「竹皮」和駝色的「竹肉」兩面。竹篾是一種特殊商品，可能須向風箏供應商購買（參考第140頁的〈資源〉）。如果你的手夠巧，手邊又不乏適當的工具，也可以賞園藝用品店的竹枝再自行劈開。直接拿院子裡種的綠竹也行，不過使用前最好先烘乾。

風箏面是指做風箏的紙張。

風箏提線是風箏上面的綁線，用來控制風箏迎風的飛行角度。

風箏翼是帶領風箏乘風而上的風箏頭部分。

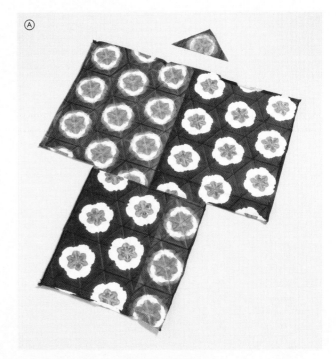

作法

1. 繪製風箏外形

把紙張攤平放在桌面上。按照第85頁的圖解，用鉛筆繪製風箏的主體以及頭部的小三角片，再用筆刀和直尺把畫好的形狀割下來。別忘了割開風箏主體上的小切口、和服形狀腋下位置的兩道斜角切口，還有三角片上的2道切口。

2. 割好竹篾

割好下列長度的竹篾：
垂直骨架1條：77.5公分
水平翼骨架2條：63.5公分（分別標出中間點）
裙底骨架1條：30.5公分

注意：組裝時，請注意風箏面和骨架必須對稱，以確保飛行的穩定性與定向能力。本作品的尺寸僅供參考；經驗豐富的風箏師傅可以在不影響結構對稱及完整的前提下，根據傳統的設計做出變化。

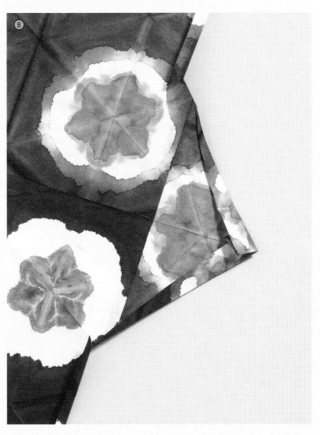

3. 黏上三角片

風箏主體正面朝下放在桌上,垂直對折,折出中線(風箏脊)後展開(A)。將三角片中線對齊風箏主體中線,底部重疊 1.3 公分黏合。三角片兩邊各折出 1.3 公分的接縫,轉角處紙張重疊,然後用膠水將接縫黏妥(B)。

4. 折疊接縫

使用削尖的鉛筆壓緊紙面沿著風箏邊緣畫上一圈 1.3 公分的接縫,就像刻痕一樣,好讓摺線俐落精確。把所有接縫摺好,但先不要上膠。

5. 黏上竹篾

拿出垂直骨架的竹篾,將竹面朝下放在風箏上,底端穿過中間的切口,頂端與上面的三角形尖端齊平。接著,水平翼骨架的竹篾分置上下,兩端各凸出兩側缺口約 1.3 公分(C)。裙底骨架則靠著最底端的接縫,兩端穿出兩側缺口。4 條竹篾全部固定就位後,沿著風箏中線上膠,再把垂直的竹篾翻過來黏好,小心別離開中線。對著水平翼竹篾的竹肉上膠,把竹篾翻過來對齊接縫黏好。兩條水平翼竹篾黏好後,最底下的裙底竹篾也照同樣方法黏合。等到 4 條竹篾的白膠乾燥固定後,沿著所有接縫仔細上膠,把紙張翻過來緊緊黏在竹篾上,轉角處重疊黏好(D)。

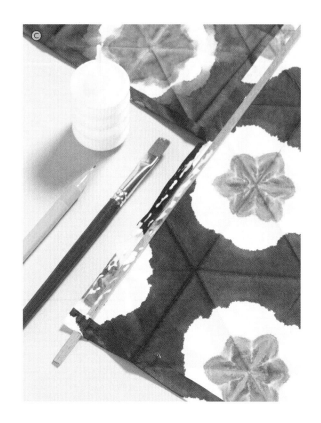

紙材小知識

「板締染」是一種日式傳統絞染或紮染技術,選薄韌而吸水的紙張折成各種形狀,用磚塊、棍棒或其他形狀的物件輕壓固定摺痕,再將摺好的紙張邊角浸入耐曬易洗的顏料中,取出後展開即形成漂亮的圖案。

玩紙趣

6. 綁上帆腳索

剪 2 段比水平翼骨稍長的棉線。風箏面靠著桌面，將棉線綁上背面上水平翼骨的一端，把線繃緊後再綁到翼骨另一端。另一段線依同樣方法綁到下水平翼骨。風箏要升空前再調整帆腳索（如同步驟 10 的第一項所述，還沒準備好施放前，不要調整帆腳索）（E）。

7. 綁上風箏提線環

將風箏翻面，風箏面朝上。在水平翼骨和垂直骨架的交會處（亦即和服的頸與腰處），用針在垂直骨架兩側戳兩個洞。棉線穿針，從風箏面（沒有骨架的那一面）下針，穿過背面再從旁邊的洞穿出，讓棉線兩端出現在風箏面。將棉線兩端拉齊，在骨架交會處緊緊綁上一個平結，然後隔 5 公分之處再打一個單結，最後將多餘的線頭剪掉（F）。

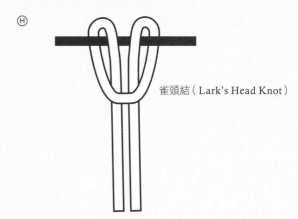

雀頭結（Lark's Head Knot）

8. 綁上風箏提線

剪一段長度約 1.8 公尺的棉線,兩端各折 15 公分,在線尾各打單結,做成兩個環。其中一環疊到上面的風箏提線環,在提線環結後面打一個雀頭結(H),另一環以相同方式,與下面的提線環打結。如此將提線固定在風箏上,一旦有所損壞、纏繞或磨損,便能輕易換線(G)。

9. 加上提線調整點

此時風箏的和服頸到和服腰有一個長長的繩環。將風箏平放在桌面上,將和服頸上的提線垂直提起,形成直角三角形(I),再沿著水平翼骨放下。新剪一段 15 公分的棉線,弄一個小環並打個簡單的單結(J),再將這個小環用雀頭結(H)綁到提線三角形的頂點。

10. 放風箏去!

將風箏線接上可調整提線後,就能放風箏了。以下是風箏施放要點:

- 準備放風箏時,將各個帆腳索(綁在水平翼骨上的線)沿著水平翼骨末端纏繞,直到水平翼骨皆彎起,而棉線在風箏背面垂直骨架上方立起約 7.6 公分為止。這個弓形對於風箏飛行的定向穩定性極為重要。

- 風箏的提線綁得好,風箏才能飛得穩。一般而言,如果風箏翻筋斗或異常下降,代表提線點過高,應沿著提線往下移(微調 6 公厘以內)。如果風箏剛升空時不太能垂直向上,則代表提線點過低(應將提線點沿著提線往上微調)。風箏新手可以在垂直骨架尾巴上,試著加上 4.5 或 5.5 公尺的花邊紗增加穩定性。

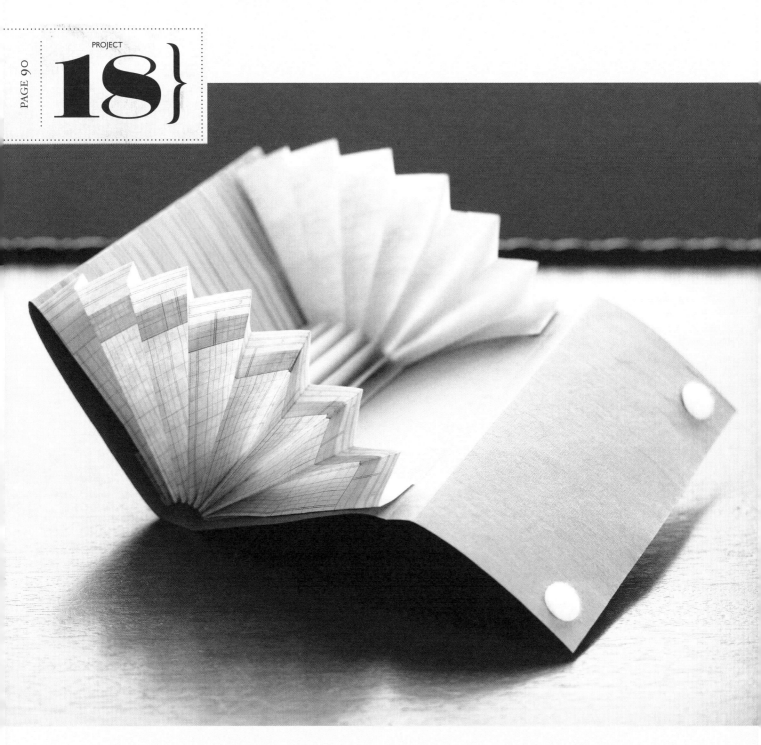

藝術家：羅伯塔‧拉瓦多

紙材：綠色條紋帳簿紙

可展開檔案夾

作品習作

可展開檔案夾在過去數十年間一直是辦公居家的必備用品。不妨自己動手,嘗試以不同紙材做出各式各樣的檔案夾吧!藝術家羅伯塔‧拉瓦多(Roberta Lavadour)為了某家工坊發明了這款檔案夾,讓她的學生做出各種款式,收納自行印製和交換而來的食譜。檔案夾也可以用來收納光碟、名片、明信片,或是其他東西。

✂ 材料

- 內文紙張
- 封面紙張
- 用來做刻痕型板的厚卡紙
- 圓形魔鬼粘
- 筆刀
- 切割墊
- 尺
- 摺紙刀
- 鉛筆
- 雙面膠帶

💬 小提醒

風琴摺部分請選強韌但較薄的紙張。先用薄紙張練習,然後再換厚一點的紙張。強韌耐用的紙張做出來的檔案夾,才能用久一點。封面部分則選封面紙張。

紙材小知識

你可以到附近的二手店或印刷廠找老地圖、帳簿紙、影印廢紙或舊設計圖。要不然,也可以買單張販售且花樣別緻的印刷包裝紙。德國的安格爾紙(Ingres)價格不貴又好用,而且大多數的美術用品店都有賣。

玩
紙
趣

作法

1. 取內文紙張做風琴摺

圖中所用的是 36.8×43.2 公分的紙張,剛好能容
納 10×15 公分的明信片。如果是單面印刷的紙張,
先將印刷面朝上,然後按照第 16 頁的說明,折出
十六面風琴摺,再將整張紙攤平,將空白面朝上
(A)。

2. 刻出兩條垂直線

用厚卡紙做一個 10×43.2 公分的刻痕型板。將型
板靠著紙張一側長邊,沿著型板內側在紙張上刻
痕,然後對另一側長邊重複相同動作。使用型板
可確保後續的摺痕精準(B)。

3. 重折褶襉

將兩側紙張沿著刻痕往內折,再重新折回風琴摺,
確認第一摺是山摺(參考第 16 頁)(C)。

4. 在第一面折三角形

將開口那一側朝右，有摺痕的那一側朝左，第一
面的右上角往下折，沿著風琴左邊形成一個右三
角形，右下角也往上折，沿著風琴左邊形成一個
右三角形（D）。

5. 繼續折三角形

攤開第一面後往上提，形成一個垂直平面，以此
為準折下一面的三角形。按照上一個步驟的方法，
將下一面的右上角往下折成右三角形，右下角往
上折成右三角形（請注意，第一面和最後一面的
紙張厚度為兩層，其餘幾面的紙張厚度為四層）。
依此類推，每折完一面便往上拉成垂直平面，這
樣下一面的三角形才折得準確（E）。

6. 反折

折完最後一面後，換個方向，將所有三角形反
折，形成雙向摺痕。可別折出新的三角形！接下
來，把所有三角形攤開，讓風琴摺恢復為原本的
矩形（在立體摺紙的行話中，雙面摺痕又稱為「活
動摺」，可以說是組裝前的準備功夫，就像是摺紙
的預備摺）（F）。

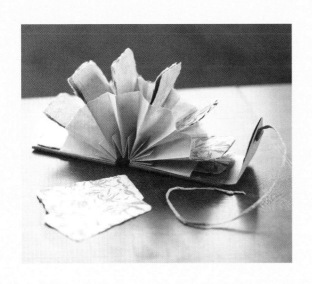

玩紙趣

Ⓖ

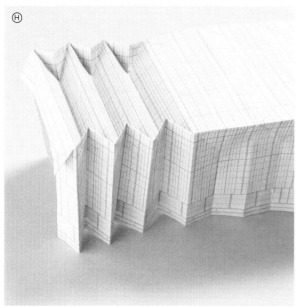

Ⓗ

7. 摺角內凹並折出褶襉

開始這一步之前，先將紙張再次完全攤平，印刷面朝下。這時紙張中間部分的第一摺是山摺，而兩側的第一摺是谷摺。重折風琴摺，將紙張中間部分反折，對齊兩側，使得第一摺同為谷摺。將兩側紙張折起，與紙張中間部分垂直90度（G）。接下來就有點困難了，慢慢來別著急。注意每個褶襉的摺角各有一個菱形，我們要把這些菱形摺成四分之一。先從第一個完整的菱形開始（略過首尾兩端的半個菱形），把菱形外面左右兩點折合，從中垂直折半，再把底面和兩側的風琴面往內折，然後將菱形水平折半，整理好摺面的角度。首尾兩端的半個菱形可以輕易捏合折起，貼向封面（H）。

注意：風琴摺底面和兩側皆為同個方向，唯一反方向的，是沿著菱形中線內折的褶襉短邊。

8. 免黏式封面

這個封面設計頗為聰明。取一張封面用紙裁成 17.8×44.5 公分，印刷面朝下，水平放在桌面上。從右邊開始，依序在 10、21、23、33.7 和 35 公分處標記並刻出垂直刻痕，然後沿著這些刻痕折疊（I）。

紙張 10 公分那一段可修成錐狀，塞入風琴摺的前口袋。用雙面膠帶將風琴摺背面固定於封面上。最後在封面閉合角落處，黏上 4 小片圓形魔鬼粘（J）。

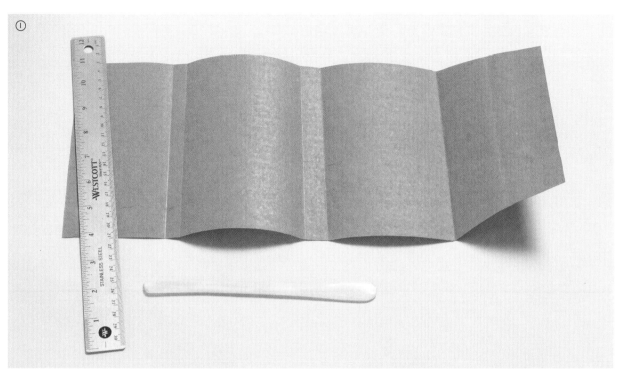

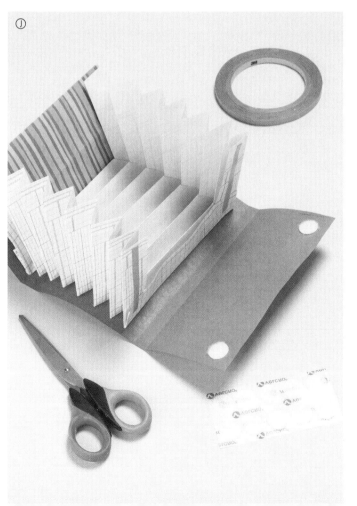

藝廊
創新紙藝作品欣賞

瓦萊麗・碧斯（Valérie Buess）：紙雕塑

瓦萊麗・碧斯以樹根為靈感，將同是以樹木製成的紙張，創作成生動的有機形狀。過去二十年來，報紙、電話簿、雜誌、火車時刻表、舊書等廢紙，都是她的創作素材。這些無用的廢材啟發了她，同時在她的手下獲得了新生。

Photo:Valérie Buess

▲ 準備！（**Ready!**），局部，2011年
電話簿，雜誌
12×15×12公分

Photo:Valérie Buess

◀ 歡樂倉庫（**Storehouse of Joy**），局部，2011年
雜誌、繪圖紙
25.5×25.5×10.5公分

◀ **野蕾絲**（**Wild Lace**），局部，2008
年
舊書書頁
33×26×29公分

Photo:Valérie Buess

Photo:Susann Bablon

▲ **雲3**（**Wolke 3**），局部，2005年
電話簿
6o×100×65公分

Photo:Valérie Buess

▲ **Amazonenhelm**，2004年
電話簿
22.5×16×22公分

喬絲琳・夏多佛（Jocelyn Châteauvert）： 手工紙飾品與裝置

喬絲琳・夏多佛是金工與珠寶領域的藝術碩士，她在愛荷華大學（University of Iowa）與提摩西・拜瑞特（Timothy Barrett）合作製造手工紙。她的紙雕方法是在製紙過程中揉捏折壓紙張，等紙張風乾後縮皺定形。其作品獲得諸多大獎肯定，更是首位在工藝材質類獲得史密森藝術研究獎學金（Smithsonian Artist Research Fellowship）肯定的藝術家。她是全職的珠寶、燈光、雕塑與裝置藝術家。

▼ 清新（Fresh），2007年
壁燈、自製蕉麻紙；花瓣：裁剪後分層按壓；中心：手工絞紐；木底座，內部打光
直徑40.7公分

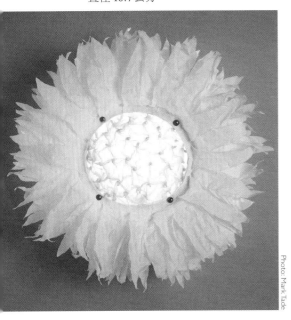

Photo: Mark Tade

▲ 百合雲（Lily Clouds），2007年
由大約200片百合花片組裝而成，自製紙張
直徑30.5至101.6公分，永久收藏於
南卡羅來納醫學大學（Medical University of South Carolina）。

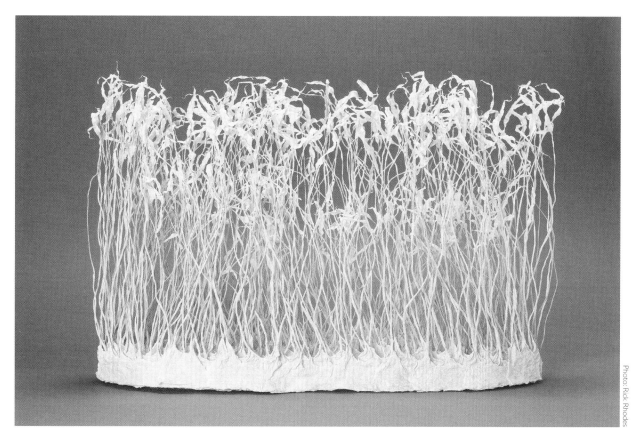

Photo: Rick Rhodes

▲ 草（Grasses），2008年
紙雕塑，自製蕉麻紙；草葉：裁切捲起後風乾
40.6×56×23公分

▶ 真菌（Fungi），2012年
胸針、打捧處理過的亞麻、成
形紙漿、壓克力顏料、鏡子
直徑6.4公分

Photo: Jocelyn Châteauvert

貝阿特麗絲・科洪（Béatrice Coron）：剪紙

貝阿特麗絲・科洪在法國出生成長，曾旅居埃及、墨西哥和中國，現居於紐約市。她做過很多奇怪的工作，然後才開始用剪紙創作成插畫、美術書、藝品和公共藝術。她用剪影把回憶、聯想字詞、觀念、觀察和思緒融合成情境、城市或世界。她的黑色剪紙是她發展多年的語言，以一張紙剪出包羅萬象的故事，自成一個世界。剪紙如同生活，萬物相連，萬事息息相關。科洪的剪紙作品在紐約美術設計博物館（Museum of Arts & Design）展出多年，她也曾現身2011年的TED大會，暢談創作過程。紐約大都會博物館（Metropolitan Museum of Art in New York）以及明尼阿波里斯市的沃克藝術中心（Walker Art Center）藏有她的大型系列作品，另外她也有一些公共藝術作品陳列於地鐵站和機場。

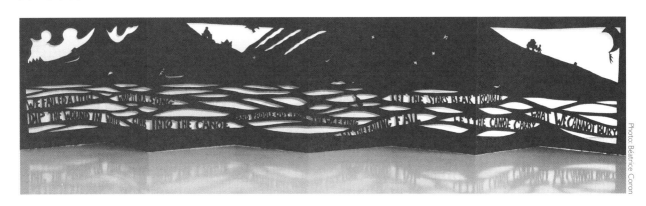

Photo: Béatrice Coron

▲ 夜曲（Evening Song），2009年
阿契斯（Arches）紙
118×19.1公分

▶ 古奇城市（CurioCity），
2011年
裁切過的泰維克紙
113×113公分

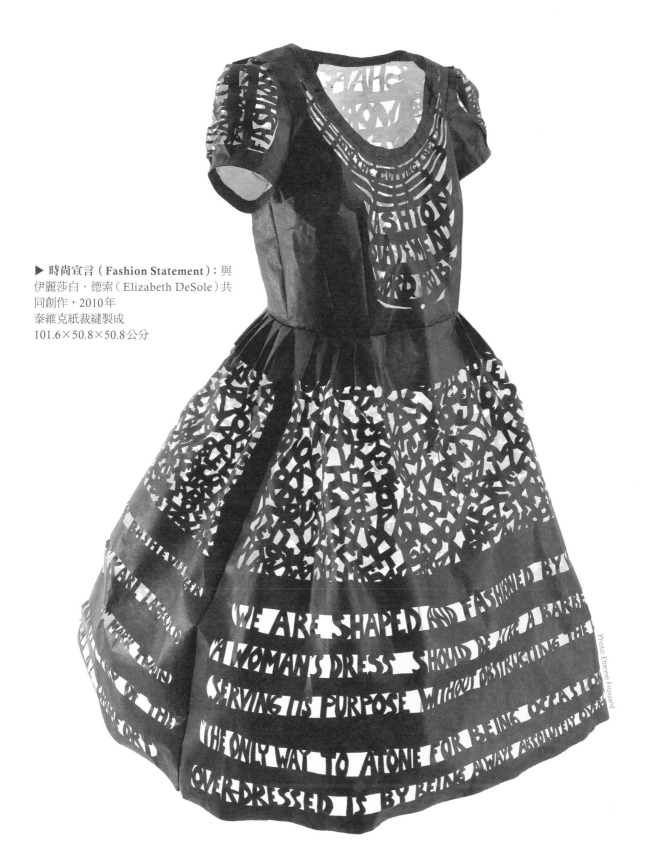

▶ 時尚宣言（Fashion Statement）；與
伊麗莎白·德索（Elizabeth DeSole）共
同創作，2010年
泰維克紙裁縫製成
101.6×50.8×50.8公分

Photo: Etienne Frossard

文森・弗洛多勒（Vincent Floderer）：皺紙

文森・弗洛多勒在巴黎和德國學習紙藝，他的獨門絕技是精確地弄皺紙張，從而展現出紙張非凡的可塑性。弗洛多勒是表演藝術家及摺紙教師，在歐洲、美國和日本多項摺紙大會擔任貴賓多年。他成立了國際摺紙研究中心（CRIMP），在很多地方展出作品，也曾為巴黎的春天百貨、嬌蘭、昆庭（Christofle）和麥蘭瑞（Mellerio）等品牌設計展示櫥窗。

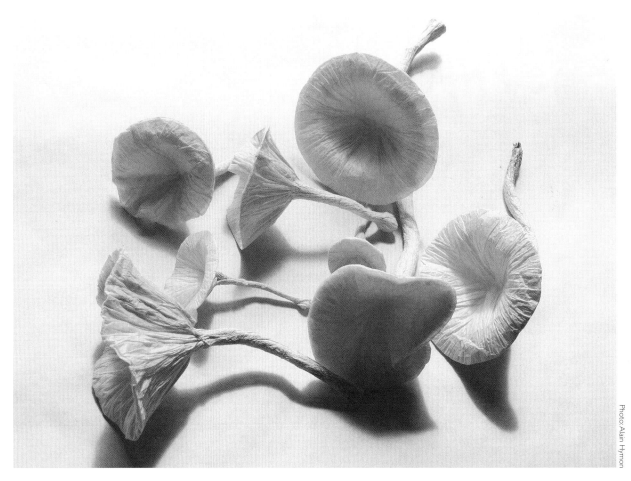

Photo: Alain Hymon

▲ 杯傘（**Clitocybe**），2007年
棉紙
30×15 ～ 58×50公分

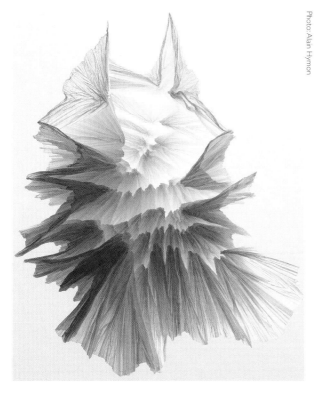

Photo: Alain Hymon

▲ 裙襬窸窣（**Frou Frou**）；與科斯坦賽特·傅西甫
（Konstanzc Brcithaupt）共同創作，2006年
白色棉紙
70×50公分

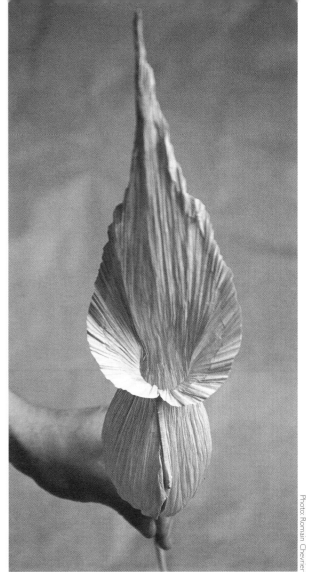

Photo: Romain Chevrier

▲ 秋花（**Flower Fall**），2005年
棉紙
50×50公分

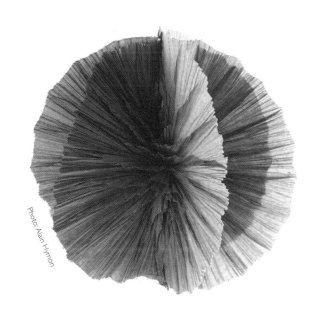

Photo: Alain Hymon

◀ 春日生機皺紙（**Crumpled SIA**），曼努埃爾·馬
代爾諾（Manuel Madaleno）製作，2006年
Alios 包裝紙
170×50公分，以傑夫·貝諾（Jeff Beynon）的
Spring into Action為模型變化而來。

彼得‧菅特納爾（Peter Gentenaar）：手工紙雕塑

彼得‧菅特納爾的作品揉合了他對自然、自然產物以及紙藝技術的熱愛。他出生自荷蘭（精細繪畫為其文化特色），卻覺得紙張纖維更貼近自然，而且比繪畫更富個性。他在1972年開始紙張實驗，告別了單純的造紙，因而發現紙張形狀與型態的無限新可能。菅特納爾以自創的造紙設備（真空桌加上荷蘭打漿機）處理長亞麻纖維，並以此製作捲縮的紙漿來雕塑；雕塑的形狀是在乾燥過程中由紙漿與竹子兩者之間的張力自然產生。他與妻子佩特‧菅特納爾托麗（Pat Gentenaar-Torley）在1996年共同創辦了荷蘭紙藝雙年展（Holland Paper Biennial），並且每隔兩年出一本書。

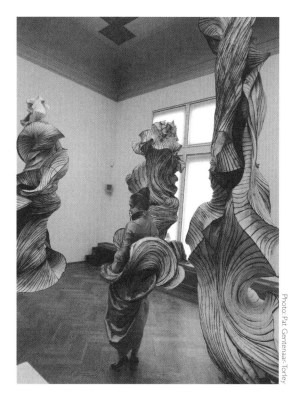

Photo: Pat Gentenaar-Torley

▲ 安妮夢遊紙國（Anne in Paperland），
2011年
亞麻布、顏料和竹子
3公尺高，2011年7月設置於Pulchri Studio藝術家協會。
紙洋裝：彼得‧喬治‧德安赫利諾塔（Peter George d'Angelino Tap）

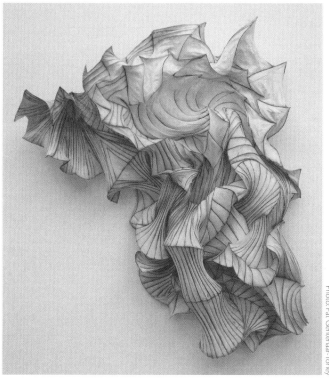

Photo: Pat Gentenaar-Torley

▲ 薪火（Eternal Flame），2011年
亞麻布、顏料和竹子
190×150公分

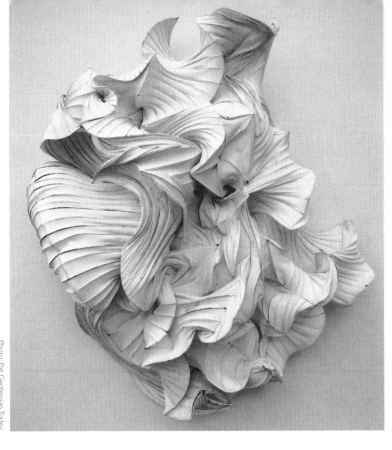

Photo:Pat Gentenaar-Torley

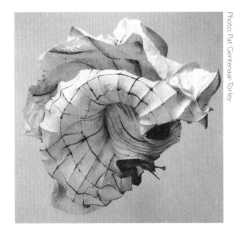

Photo:Pat Gentenaar-Torley

▲ 白雲 3（Witte Wolk3），
2011年
亞麻布、顏料和竹子
110×100×80公分

▲ 膨脹記憶（Expanding
Memory），2010年
亞麻布、顏料和竹子
140×120×45公分

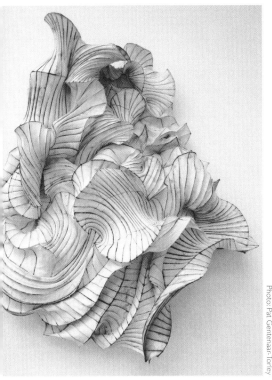

Photo:Pat Gentenaar-Torley

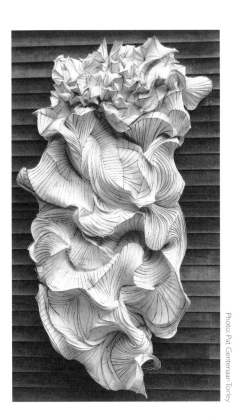

Photo:Pat Gentenaar-Torley

▲ 起伏的和諧（Golvende Harmonie），
2011年
亞麻布、顏料和竹子
200×160公分

▲ 消坡塊（Blokkett op Golven），2011年
亞麻布、顏料和竹子
275×145公分

} 佩特・菅特納爾托麗（Pat Gentenaar-Torlet）：
手工紙紙漿繪畫

玩紙趣

佩特・菅特納爾托麗於美國舊金山出生，求學於美國加州藝術學院（California College of the Arts），自1971年後便以藝術家的身分在荷蘭生活工作。她與丈夫彼得從1970年初期開始實驗紙張，她熱愛紙張天然有機的結構，逐漸摸索出紙張纖維的豐富種類。多年來，她持續研究在水溶液中使用染色的紙張纖維進行紙漿作畫的技巧。菅特納爾托麗的作畫方法，是將染色的紙漿一層層（通常薄到透明）倒入，使其交疊或並排，有時候甚至會一邊用刀子切削紙漿的形狀。她有「顛倒作畫」的天賦，先在真空桌表面鋪陳畫作正面，再將棉漿（如同畫布）逐層疊上。水和植物是她最喜歡的創作素材，說來不奇怪，這兩樣剛好是紙張的基本材料！

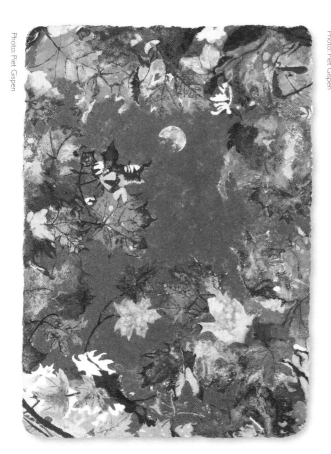

Photo: Piet Gispen

▲ 月光日（Moonlit Day），2008年
使用染色的棉、亞麻布、麻、稻草和楮的紙漿畫
99×66公分

Photo: Piet Gispen

▲ 飛天水龍／鸚鵡鬱金香（Flying Water Dragon / Parrot Tulips），2011年
使用染色的棉、亞麻布、麻、稻草和楮的紙漿畫
58.4×52公分

Photo: Piet Gispen

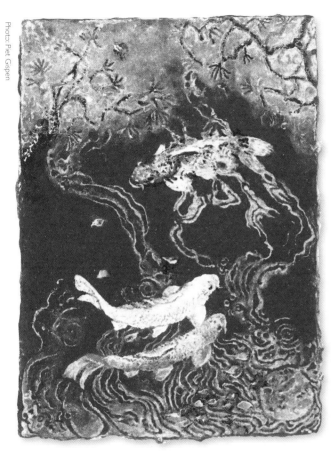

Photo: the artist

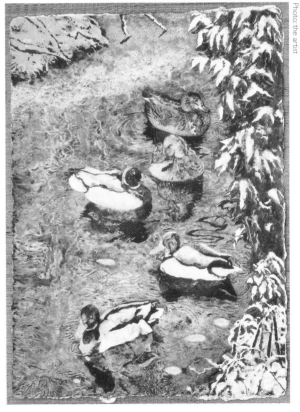

▲ 伊瑪德特池（Imadata Pool），2010年
使用染色的棉、亞麻布、麻、稻草和楮的紙漿畫
34×24公分

▲ 迷鴨（Psychedelic Ducks），2005年
使用染色的棉、亞麻布、麻、稻草和楮的紙漿畫
122×76公分

艾瑞克 · 傑德（Eric Gjerde）：鑲嵌圖案摺紙

小時候艾瑞克 · 傑德的父母問他長大後要做什麼，他回答要做「紙專家」。他整個童年和青少年時期都沉浸在紙藝和摺紙的世界裡；他生日最常收到的禮物就是紙張和膠帶。他長大後雖準備進入科技業就職，但也不忘尋找藝術出路，專業與創意兩路並進。後來，他重拾童年的玩紙興趣，熱衷於僅用雙手將平面的紙張變成複雜又美麗的圖案，對此始終樂此不疲，靈感也源源不絕。他近來待在法國史特拉斯堡（Strasbourg）的工作室，專心於鑲嵌圖案摺紙幾何藝術創作。

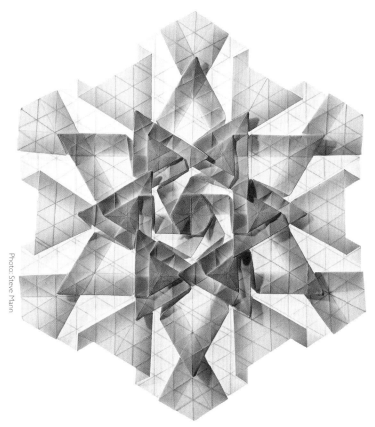

Photo: Steve Mann

▲ 阿茲特克扭轉（Aztec Twist），2007年
象皮紙
20×20公分

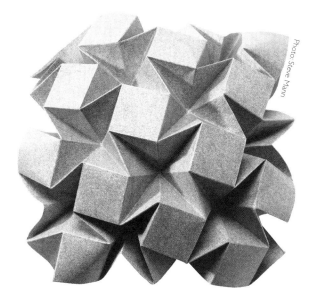

Photo: Steve Mann

▲ 水炸彈（Water Bomb），2006年
象皮紙
20×20公分

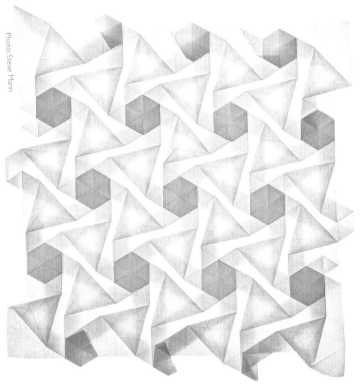

◀ 風車（Pinwheels），2007年
日本雲龍紙
25×25公分

▲ 花（Flowers），2006年
金屬色包裝紙
30×30公分

▲ 六邊形磁磚（Tiled Hexagons），2006年
象皮紙
20×20公分

DJ 格拉曼二世（DJ Gramann II）：紙時尚

DJ格拉曼二世是創意無窮的穿戴藝術創作家，他的穿戴作品涵蓋時裝設計、古裝、怪奇生物，甚至還有可愛的木偶。他取得北卡羅來納大學藝術學院（University of North Carolina School of the Arts）的藝術學士學位後，先後在紐約、倫敦和阿姆斯特丹工作。他致力於設計及製作一流的手工服裝，目前在明尼蘇達州經營工作室「Gramann Studios」。在他眾多知名創作中，值得一提的是一系列全由報紙、垃圾袋等回收材料製作而成的服裝；當中以高級訂製服設計師獨有的角度，詮釋時尚標誌結合全球意識激盪出的火花。二十幾套雅俗兼具的造型一在《City Pages》二十五周年慶特刊上亮相，便大獲好評。他的大膽取材，更可見其時裝設計基本功之精深。

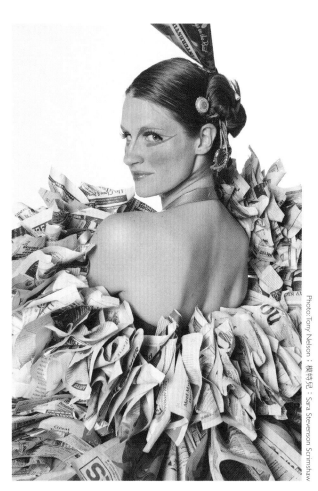

Photo:Tony Nelson；模特兒：Sara Stevenson Scrimshaw

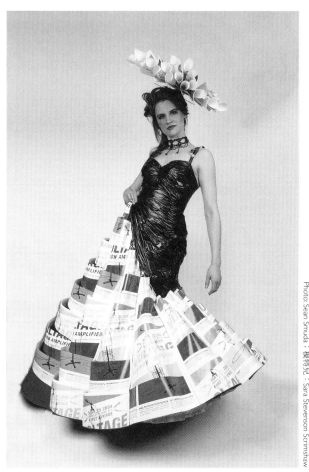

Photo: Sean Smuda；模特兒：Sara Stevenson Scrimshaw

▲ 舞蹈隊隊長（**Dance Captain**），2004年
報紙、瓶蓋、黃麻線
6號尺碼

▲ 秀展海報（**Show Poster**），2003年
「Voltage: Fashion Amplified」時裝秀海報、垃圾袋
6號尺碼

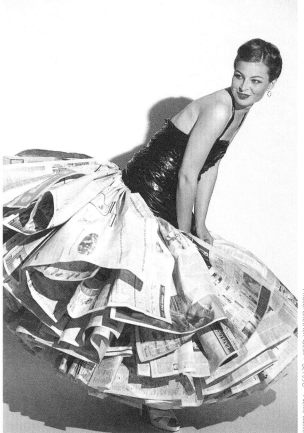

◀ 伊凡娜（**Ivana**），1998年
報紙、垃圾袋
12號尺碼

Photo: Dietrich Gesk；模特兒：Nellie Basset

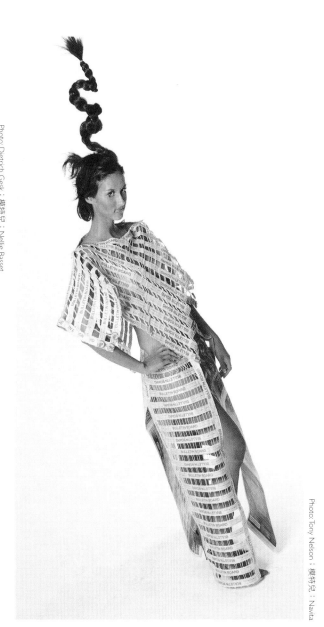

Photo:Tony Nelson；模特兒：Navita

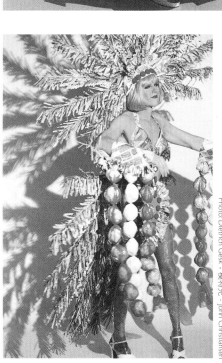

Photo: Dietrich Gesk；模特兒：John Christiansen

▲ 妙妙之地（**MuMu Land**），1998
報紙、垃圾桶內襯、紮帶、硬紙板、保鮮膜
4號尺碼

▲ 參天（**Towering**），2004年
報紙、紙膠帶、麻線
2號尺碼

保羅・傑克森（Paul Jackson）：摺紙

保羅・傑克森從1982年開始成為專業紙藝藝術家。他因為發明了一套另類的摺紙技巧而聲名大噪；這套技巧是把紙張壓皺、單邊壓痕，然後做出彎曲的肋狀（如圖所示）。此外，他還經營了一間工作室「Sheet to Form」，指導全球五十幾間大學的藝術與設計科系學生，他的著作更是多達三十餘本，包括《設計摺學》、《設計摺學2》（積木文化出版）。

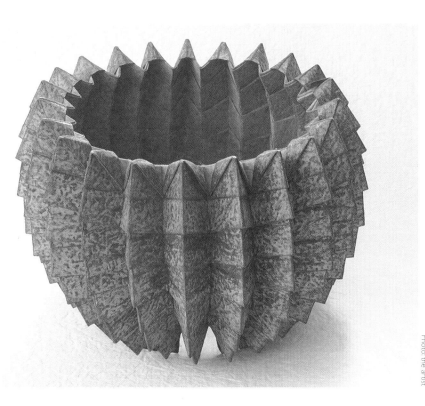

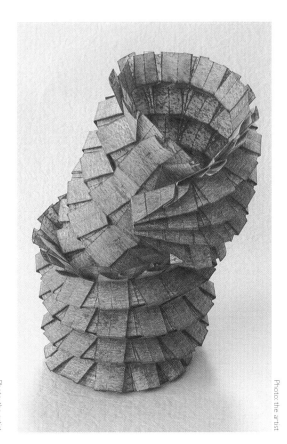

Photo: the artist

Photo: the artist

▲ 棕碗（**Brown Bowl**），2006年
100gsm白色錘製紙張、乾粉彩、密封劑
高15公分

▲ 堆疊（**Stack**），2006年
100gsm白色錘製紙張、乾粉彩、密封劑
高17.8公分

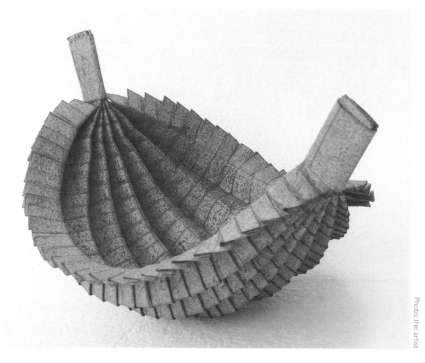

◀ 船（Vessel），2006年
100gsm白色錘製紙張、乾粉
彩、密封劑
高20公分

Photo: the artist

Photo: the artist

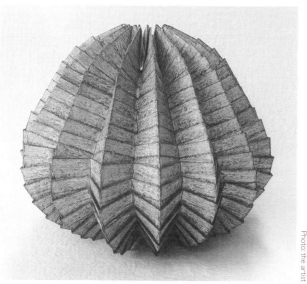

Photo: the artist

▲ 躺靠（Recliner），2006年
100gsm白色錘製紙張、乾粉彩、密封劑
長38.1公分

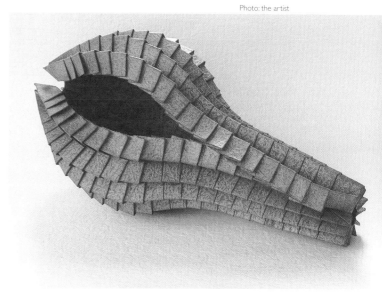

▲ 莢（pod），2006年
100gsm白色錘製紙張、乾粉彩、密封劑
高19公分

海蒂・凱爾（Hedi Kyle）：藝術書

海蒂・凱爾致力於翻新傳統的立體書，她以獨特的形式，打破舊有的書籍功能，探索創新的閱讀和瀏覽方式。她將觀察所得轉化於作品之中，反覆實驗、調整，並變化重建書籍樣貌，自由地運用各種形狀及素材。在她眼中，書本千變萬化，值得她不斷傾心研究。

玩紙趣

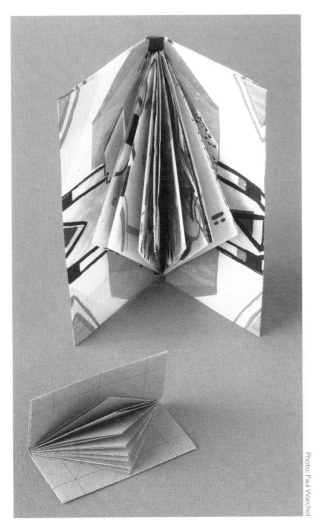

Photo: Paul Warchol

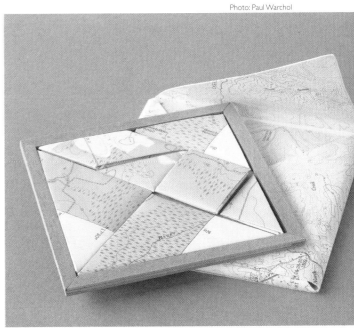

Photo: Paul Warchol

▲ 三角形單張紙書（**Triangular one sheet books**），
1993年
紙，絹印
15×7.5公分和7.5×3.8公分

▲ 七巧板（**Tangram**），2009年
印刷地圖、硬紙板托盤
12.7×12.7公分

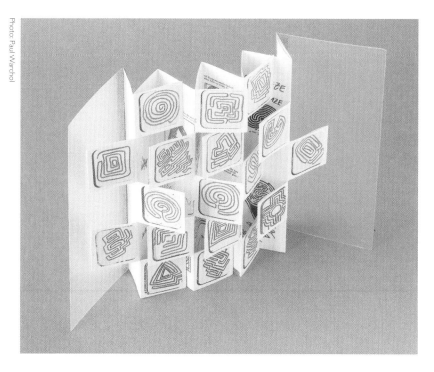

◀ 迷宮（**Maze**），2008年
循環相扣結構，紙張、繪圖、噴墨印
刷貼紙、Plexiglas壓克力片
12.7×6.4公分

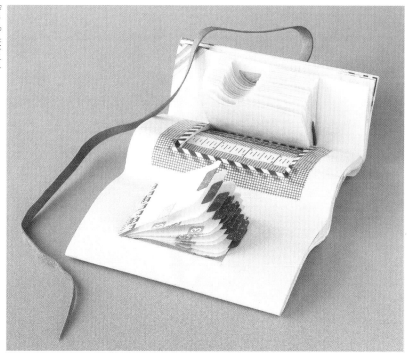

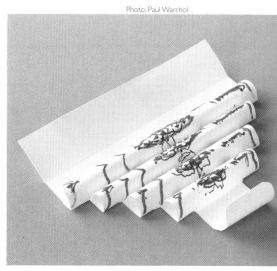

▲ 拉卷（**Scroll Pull**），2011年
手工紙、繪圖
21×25.4公分

▲ 三聯行事曆（**Triptych Agenda**），2011年
紙、膠帶、皮革
17.8×10×2.5公分（闔起）

玩紙趣

麥克・拉佛斯（Michael G. LaFosse）及理查德・亞歷山大（Richard L. Alexander）：摺紙

麥克・拉佛斯主修生物學，卻從事摺紙藝術達三十餘年。他的創作靈感源於大自然，經常到自然棲息地進行觀察研究，這種寓觀察於摺紙藝術的創作方法承自吉澤章（Akira Yoshizawa）。1996年，拉佛斯和理查德・亞歷山大兩人在美國麻州共同創立了工作室「Origamido Studio」，兼具教學、藝廊以及摺紙設計和造紙工坊之用。他們除了設計摺紙，也為摺紙作品生產特製的手工紙。他們的紙藝作品在全球各地美術館皆有展出，其商業作品亦常見於平面廣告、電視商品以及愛馬仕和薩克斯第五大道精品百貨（Saks Fifth Avenue）等高級零售商店。他們還共同出版了超過60本摺紙及紙藝相關的書籍、材料包和影片。

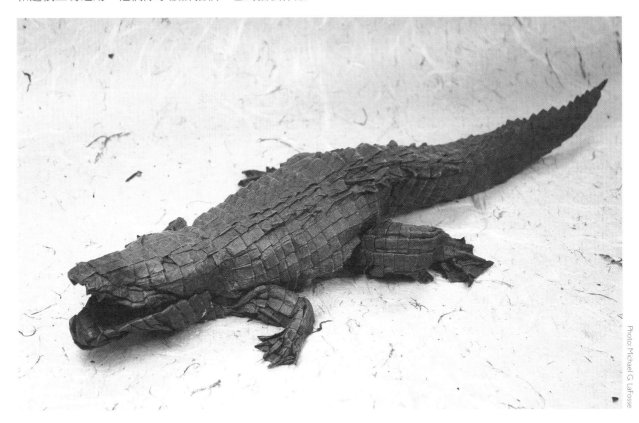

Photo: Michael G. LaFosse

▲ 美洲鱷（American Alligator），2006年由麥克・拉佛斯設計，2007年由麥克・拉佛斯和理查德・亞歷山大共同製作
理查德・亞歷山大手工製頂級蕉麻纖維紙
成品長度為45.7公分，以1.8公尺方形紙折成

藝廊

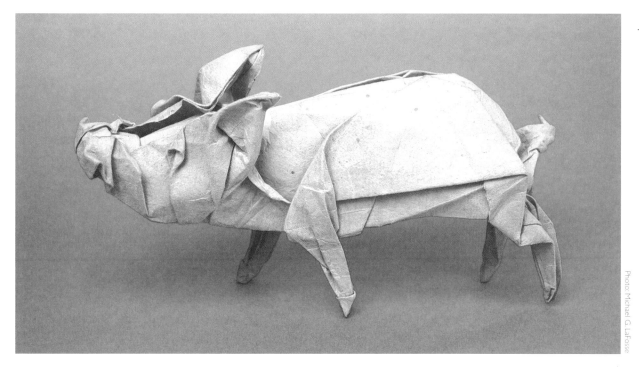

Photo: Michael G. LaFosse

▲ 小豬威爾伯（**Wilbur, the Piglet**），
1991年由麥克・拉佛斯設計製作
20%棉短絨及80%蕉麻纖維製成的手
工紙
23公分，以30.5公分方形紙折成

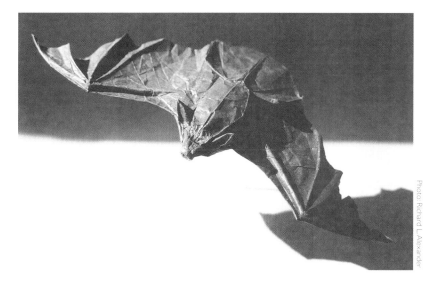

Photo: Richard L Alexander

▲ 大棕蝠（**Big Brown Bat, Eptesicus fuscus**），1978
年由麥克・拉佛斯設計，1989年製作
楮纖維打漿手工紙
成品長度為25.4公分，以25.4公分方形紙折成

芭芭拉・莫瑞埃諾（Barbara Mauriello）：圖書藝術

芭芭拉・莫瑞埃諾具有文學與美術教育背景，她三十多前到紐約市圖書藝術中心（The Center for Book Arts）當實習生，現於該處教書。她從多年來的教書與製書經驗，領悟到藝術萬變不離色彩、形狀以及材質的轉變。一張紙稍稍折疊裁切，就成了一片山谷風景，加上顏色，就有了海、天空、拼圖遊戲塊或是詩的小屋。她創作時喜歡隨意擺弄紙張，邊做邊想更有意外之喜。

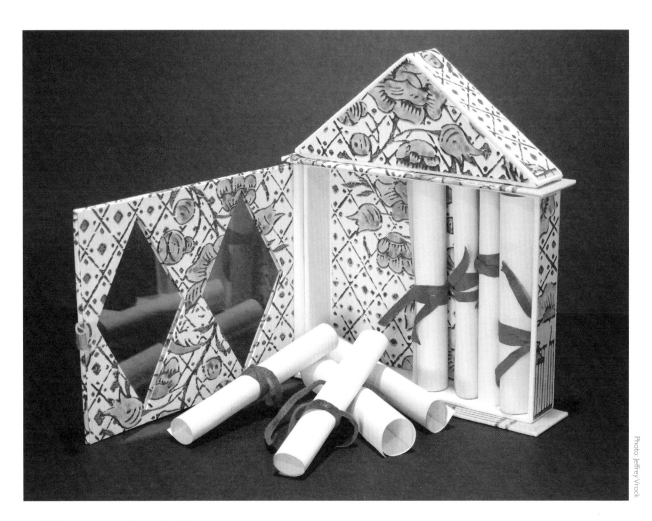

▲ **藝術家之家：愛蜜莉・狄更生（Artist's Housing: For Emily Dickenson）**，2004年
盒子：手繪紙板；捲紙：在十九世紀的紙張上以鉛筆寫詩，以棉緞帶繫起
21×33×3.8公分

▶ **奇妙世界（Wonder Worlds）,**
2012年
隧道書：剪貼的日本印刷紙；風
琴摺：手工亞麻棉紙
8.6×8.6×23公分

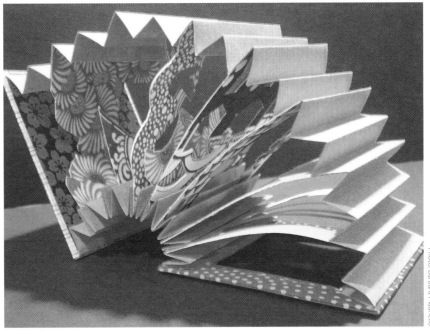

Photo: Barbara Mauriello

Photo: Jeffrey Vrock

Photo: Jeffrey Vrock

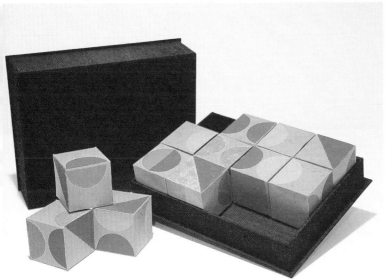

▲ **益智積木（Puzzle Blocks）,** 2009年
積木塊：以型染紙折成12個方塊，可任意排列出不同的
幾何圖案；盒子：18.7×24.1×7公分

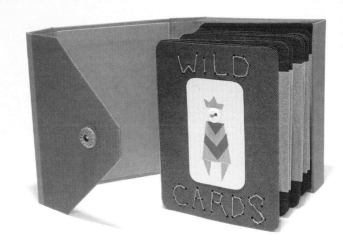

▲ **鬼牌（Wildcards）,** 2007年
型染卡片、水粉畫手工紙，搭配刺繡和裝飾鈕釦，以風
琴襯幅紙張連接；外盒：硬紙板覆上紙與布；書頁尺寸
為16.5×12.7×134.6公分（打開）

玩紙趣

賈爾斯・米勒（Giles Miller）：瓦楞紙家具

賈爾斯・米勒的工作室「Giles Miller Studio」創造了一系列由瓦楞紙板做成的產品和面材。該工作室的宗旨是發揚這種神奇的素材，包括服裝設計師史黛拉・麥卡尼（Stella McCartney）、倫敦設計博物館（London Design Museum）和龐貝藍鑽特級琴酒（Bombay Sapphire）等大品牌，都是其客戶。賈爾斯・米勒樂於向世人展示這種環保素材的驚人潛能。（關於瓦楞紙創作，可參考《瓦楞單品家具》一書）

Photo: Luke Hayes

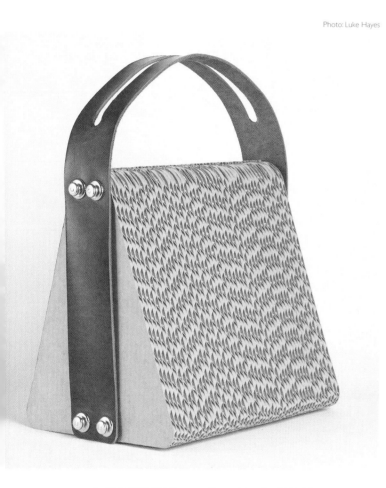

▲ 棕色紙提包（Brown Paper Bag），2008年
瓦楞紙板、皮革
173×135 5×176.6公分

Photo: Luke Hayes

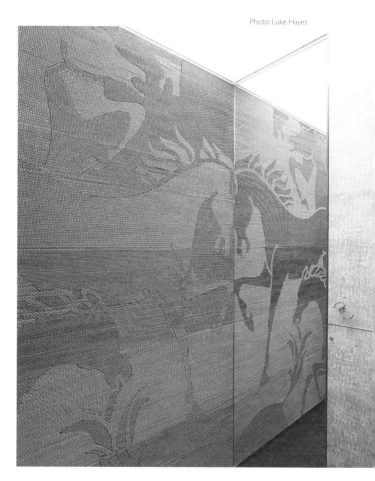

▲ 史黛拉・麥卡尼店面（Stella McCartney Store），巴黎，2008年
瓦楞紙板鋪牆面
18 平方公尺

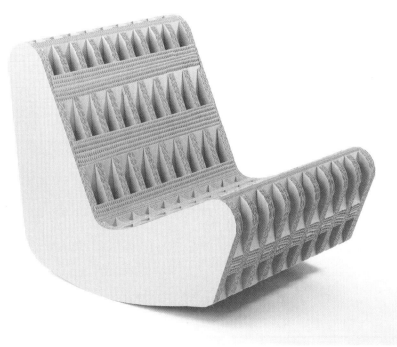

Photo: Luke Hayes

◀ 池畔搖椅（**Pool Rocker Chair**），
2006年
瓦楞紙板
56×78×66.5公分

Photo: Luke Hayes

Photo: Luke Hayes

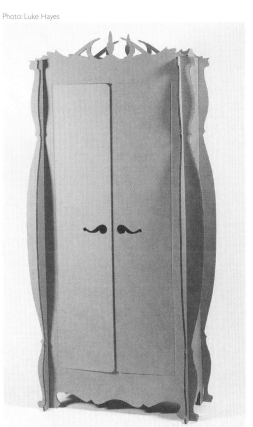

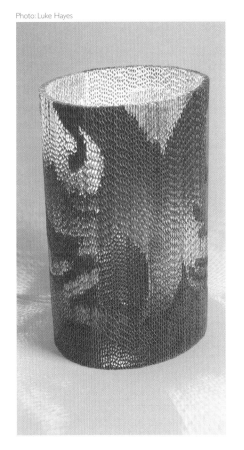

▲ 衣櫥C（**Wardrobe-C**），2008年
扁平封裝瓦楞紙板
97×50×198公分

▲ 長笛燈（**Flute Lamp**），2006年
瓦楞紙板
21.5×21.5×40公分

麗莎·尼爾森（Lisa Nilsson）：捲紙

麗莎·尼爾森擁有羅德島設計學院（Rhode Island School of Design）插畫藝術碩士，以及麥肯技術學校（McCann Technical School）的醫療協助學分課程的背景，因此培養出她帶有人體解剖與冰冷醫療元素的獨特美學風格。她的作品以日本桑皮紙和舊書的鍍金邊緣為材料，再以捲紙技法將細條的紙張捲起來排列成形。捲紙技法源自於文藝復興時期的修女與教士，他們將殘破的聖經鍍金邊緣取下來做裝飾。到了十八世紀，捲紙成為仕女們閒暇時的玩藝。尼爾森發現，捲紙技法非常適合呈現人體剖面內的密集紋理。

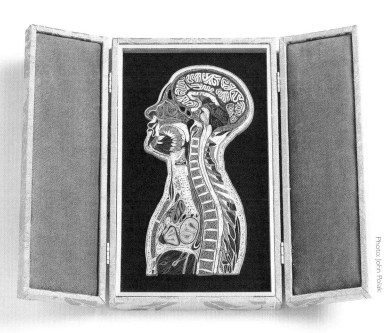

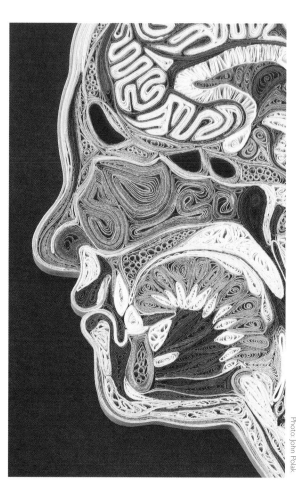

Photo: John Polak

Photo: John Polak

▲ 矢狀切面：頭與軀幹（**Sagittal Section: Head and Torso**），2010年（右圖為局部照片）
桑皮紙
23×33×2 5公分

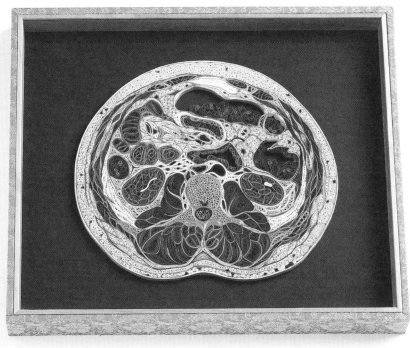

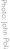

◀ 腹（**Abdomen**），2011年
桑皮紙
38.1×31.8×3.8公分

Photo: John Polak

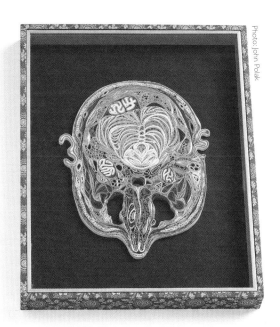

Photo: John Polak

▲ 頭1（**Head 1**），2011年（右圖為局部照片）
桑皮紙
29.2×36.8×3.8公分

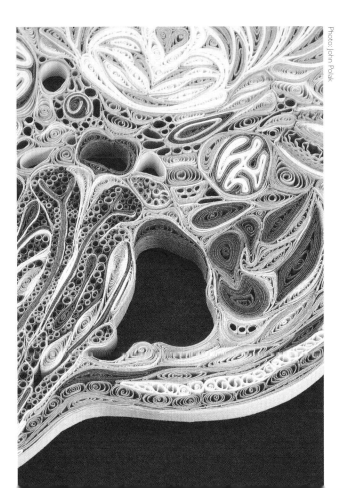

Photo: John Polak

林廣（Lâm Quang）和凱斯楚・蓋茲（Kestrel Gates）： 手工紙燈

玩紙趣

林廣和凱斯楚・蓋絲是一對夫妻，他們的紙燈雕塑從概念發想到設計製作，都由兩人一手包辦而成。夫妻互相激發靈感，以傳統結合自創的技法，對原始的天然素材加工，鎮日忙於製紙、拗鐵絲、糊紙、上色和上蠟，作品兼具實用性與藝術性。除了考慮光線對空間氣氛與使用上的影響，他們的創作風格還深受亞洲美學啟發，尤其是自然界與自然生命的循環——新生、寂靜與結果，他們希望透過燈具，讓更多人體會這些特質。美國西岸有許多藝廊展出他們的作品，此外他們也接受居家及商業照明訂製燈具的委託。

Photo: Lâm Quang

▼ 海草（Seaweed），2009年
手工紙、鐵絲
71.1×50.8公分

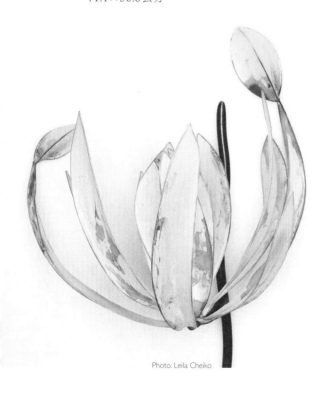

Photo: Leila Cheiko

▲ 梔子花（Gardenias），2008年
室內裝置
76.2×101.6公分

▼ **龍樹（Dragon Tree）**，2009年
手工紙、鐵絲
61×45.7公分

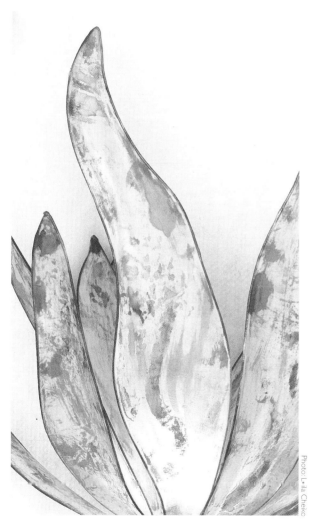

Photo: Leila Cheikc

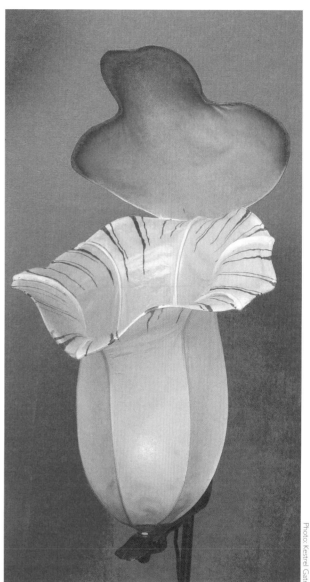

Photo: Kestrel Gates

▲ **豬籠草（Pitcher Plant）**，2010年
手工紙、鐵絲
45.7×25.4公分

玩紙趣

肖恩・希伊（Shawn Sheehy）：彈起

肖恩・希伊喜愛雕塑及書本，他將兩者結合為立體書創作。他熱衷於研究形狀的組成，並配合紙頁的移動來設計作品。他最愛的創作主題是野生動物，一方面是因為將它們栩栩如生地重現於紙張上很有成就感，另一方面則是因為身為動物保育人士，他想要為生存領域被人為活動所破壞的動物發聲，而廣受歡迎的立體書正是有效的宣傳工具。希伊製作的限量版藝術書被各界人士珍藏，此外他也在美國各地教授紙藝工程。

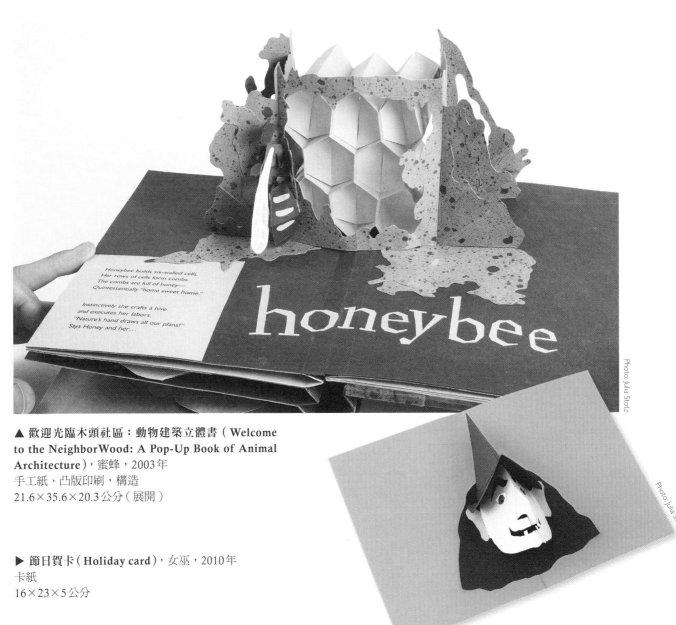

Photo: Julia Stotz

▲ 歡迎光臨木頭社區：動物建築立體書（**Welcome to the NeighborWood: A Pop-Up Book of Animal Architecture**），蜜蜂，2003年
手工紙、凸版印刷，構造
21.6×35.6×20.3公分（展開）

▶ 節日賀卡（**Holiday card**），女巫，2010年
卡紙
16×23×5公分

Photo: Julia St...

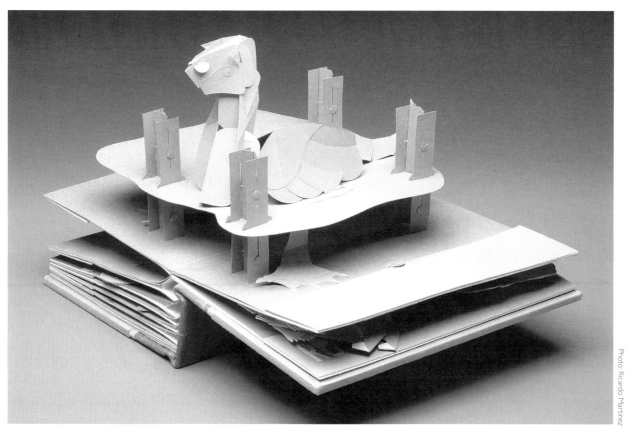

Photo: Ricardo Martinez

▲ **超越第六次物種大滅絕：五千年動物預言（Beyond the 6th Extinction: A Fifth Millennium Bestiary）**，烏龜，2007年
手工紙、凸版印刷，構造
25.4×35.6×25.4公分（展開）

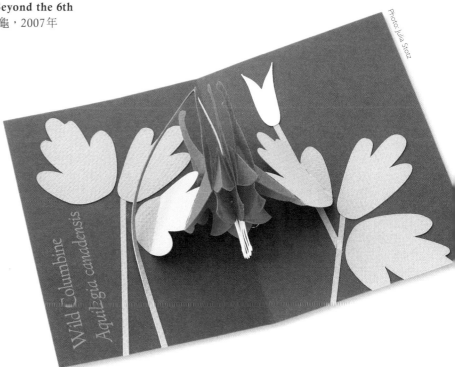

Photo: Julia Stotz

▶ **北美野花系列（North American wildflower series）**，縷斗菜，2011年
手工紙、凸版印刷
16×23×5公分

麥特・席利安（Matt Shlian）：紙雕塑

麥特・席利安身兼設計師、藝術家和紙藝工程師，作品以平面媒體、書本藝術及商業設計為大宗。他目前正與科學家和研究人員合作，以摺紙技法呈現微觀結構；他將這項科學委託當作靈感來源，而科學家也見識到如何以紙藝工程來比喻科學原理。席利安另外還在密西根大學（University of Michigan）教書，並在當地經營工作室，承接蘋果和寶僑（Procter & Gamble）等公司的設計工作。他的機器動力作品「直立依附吾心」在C.S.莫特兒童醫院（C.S. Mott Children's Hospital）裝設後數週，他看到病童們好奇地把臉貼在玻璃上留下的鼻印，為作品能為這些病童帶來心靈療癒作用感到十分欣慰。

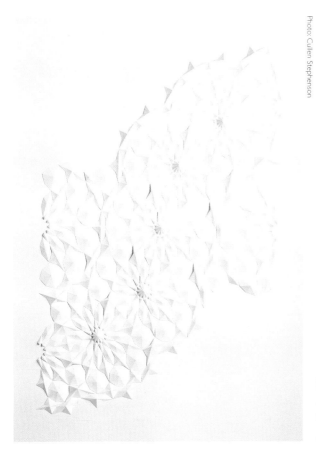

Photo: Cullen Stephenson

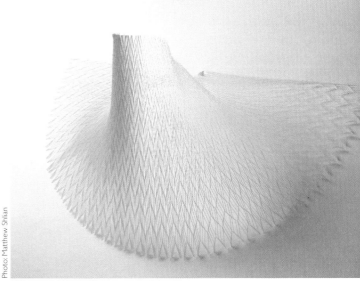

Photo: Matthew Shlian

▲ 天壇座106（Ara106），2011年
100號狸河牌科羅納多內文紙（Fox River Coronado），底下是100號狸河牌科羅納多封面紙
86.4×111.8×2.5公分

▲ 延伸研究（Stretch studies），2011年（右頁左圖為局部照片）
100號狸河牌科羅納多內文紙
多種尺寸

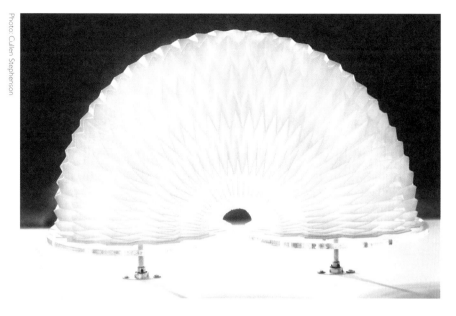

Photo: Cullen Stephenson

◀ 直立依附吾心（**Unlean Against Our Hearts**），2011年
泰維克紙
多種尺寸

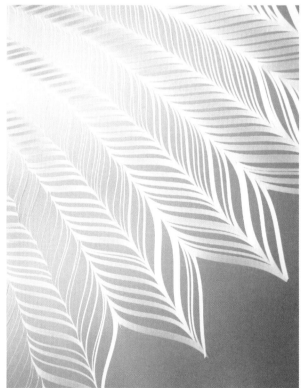

Photo: Matthew Shlian

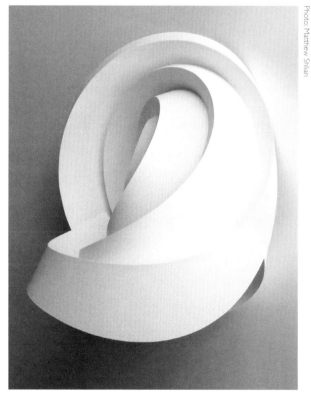

Photo: Matthew Shlian

▲ 一邊造船一邊航行（**We Are Building This Ship as We Sail It**），2010年
100號狸河牌科羅納多內文紙
20.3×15.2×23公分

英格麗・夕利阿可思（Ingrid Siliakus）：紙建築

英格麗・夕利阿可思的紙建築寓意盎然，兼具建築與抽象美感，享譽國際。光用一張紙，僅以切割折疊的手法做出立體物件，這種紙藝技巧源自於日本（日本的剪紙和摺紙建築發展已久）。夕利阿可思住在阿姆斯特丹，從其紙藝作品構造可見其思維能力；她會花上數月的時間做出精準的繪圖和計算，完成層層疊疊的精確設計。她的作品曾在荷蘭紙藝雙年展及各大國際雜誌與展覽中展出，她的立體天際線作品也常見於知名廣告與房地產仲介的插圖。

▶ 反射（Reflejar），2008年
時尚紙（fashion paper）
22×16×16公分

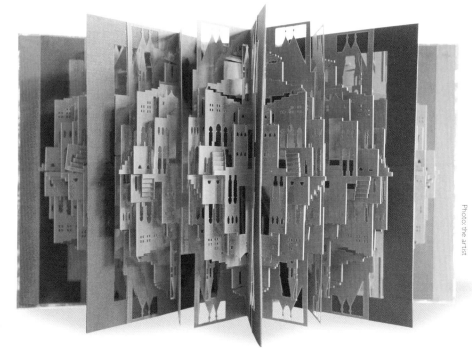

Photo: the artist

▼ 內環（Innerrings），2006年
紙張
30×30×30公分，荷蘭紙藝雙年展期間為荷蘭賴斯韋克博物館（Museum Rijswijk）所製作。

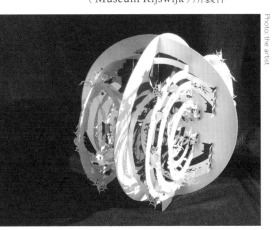

Photo: the artist

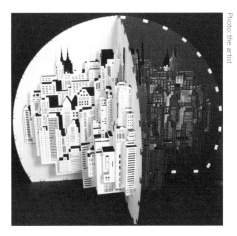

Photo: the artist

◀ 大都會（Cosmopolitan），2011年
紙張
29×39×39公分，呈現紐約天際線的五組限量作品之一。

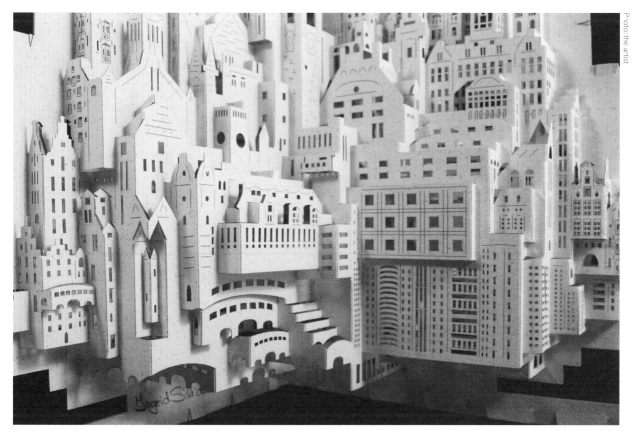

▲ 大城市（Big City），
2011年
卡紙
30×35×35公分，阿姆斯
特丹天際線

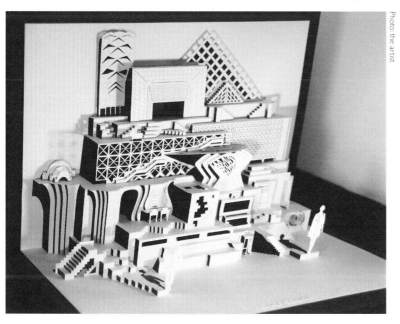

◀壁紙雜誌封面（Cover of Wallpaper
Magazine），2009年
單張織紙（fabric paper）雕刻而成
紙張尺寸42公分×30公分

海倫・謝科（Helene Tschacher）：紙雕

海倫・謝科住在德國，是紙藝及書本藝術家，作品在世界各地皆有展出，最近接任國際手工造紙及紙藝術家協會（International Association of Hand Papermakers and Paper Artists）的主席。她近來的作品是將書籍、型錄和其他平面媒材加以切割、折疊、塑形，徹底改變其形狀，直到上面的文字無法辨讀，紙頁扭曲，內容不復存在。

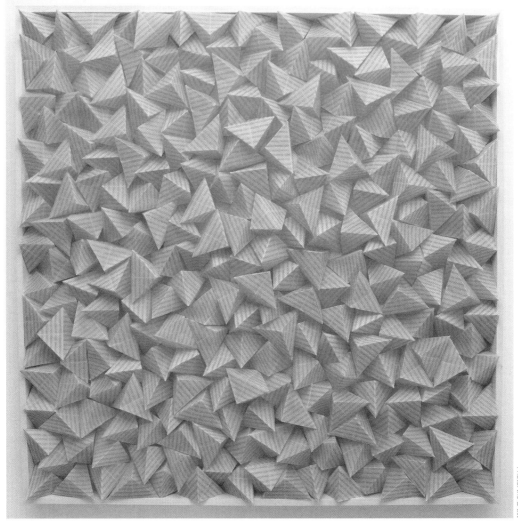

Photo: the artist

▲ **水（H_2O）**，2008年
花紋羊皮紙
100×100×9公分

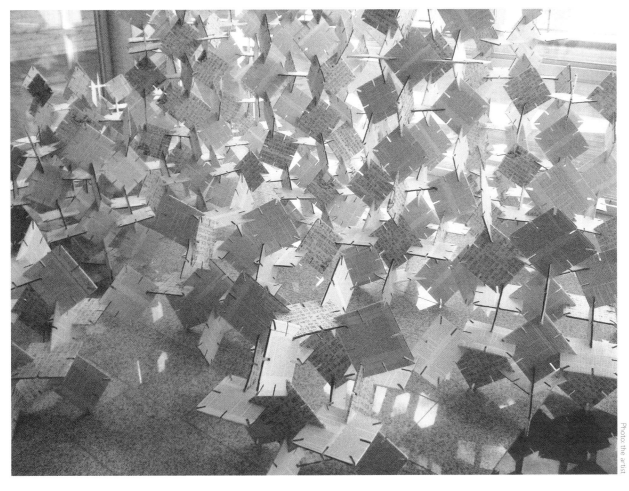

Photo: the artist

▲ 保持聯絡（**To Stay in Touch**），
2010年
7×3×2公尺，裝設於韓國原州市，
由包覆書頁和韓紙的方形硬紙板組成。

▼ 跳舞書（**Dancing Book**），
2011年
裁切、黏合的書頁
視展示方法而定，尺寸為14
公分至3公尺

Photo: the artist

玩
紙
趣

} 紙型 請依指示的比例，將紙型放大影印到建議的紙材上。
如無特別指示，影印比例維持100%即可。

放大影印310%。

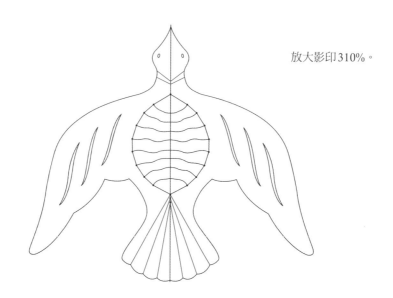

放大影印340%。

旋轉動物紙雕，第 34 頁

城堡，第36頁

放大影印200%。

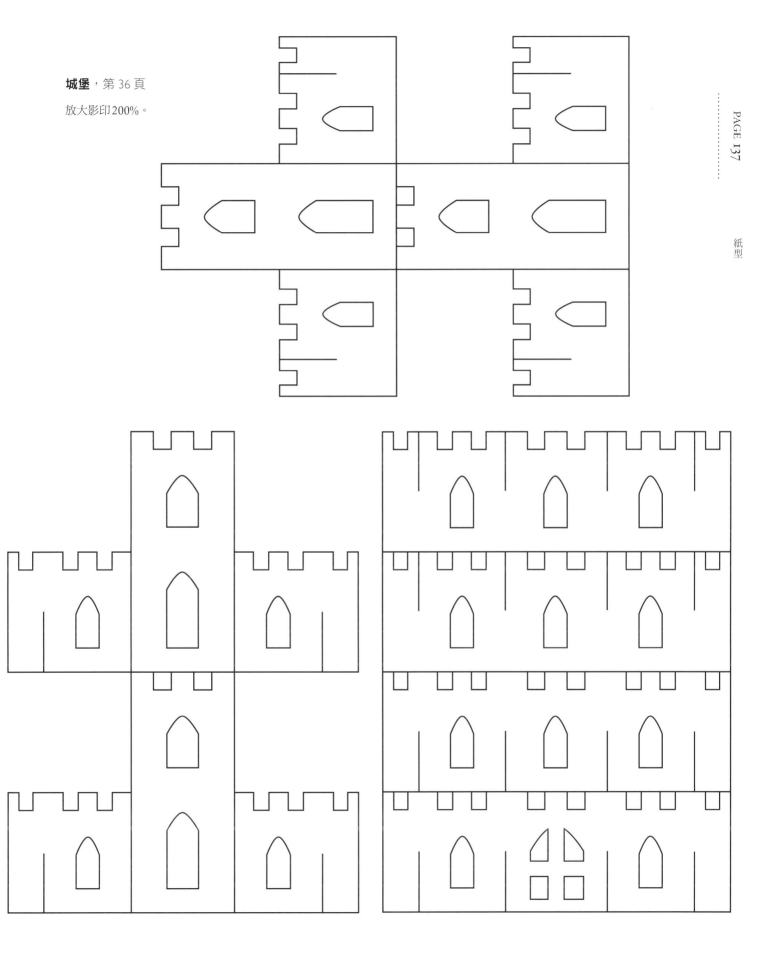

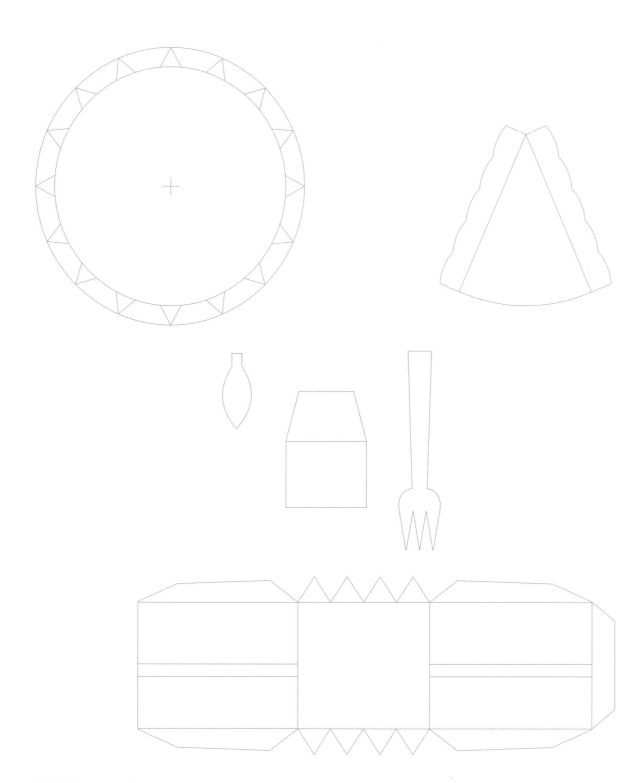

蛋糕切片，第 40 頁

鋼琴鉸鍊相簿，第 42 頁

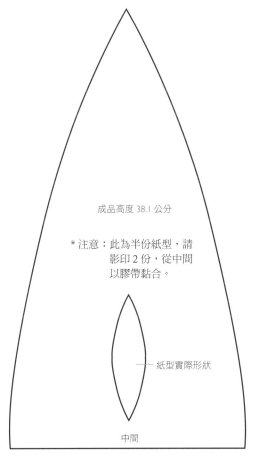

成品高度 38.1 公分

＊注意：此為半份紙型，請
　　　影印 2 份，從中間
　　　以膠帶黏合。

—— 紙型實際形狀

中間

充氣球，第 55 頁

放大影印200%。

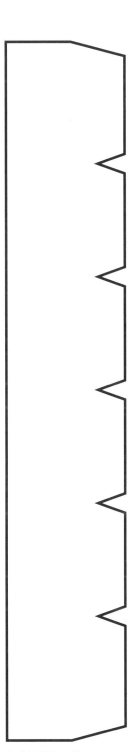

信封屏風，第 46 頁

6 mm

15 cm

4.5 cm

15 cm

8.2 cm

15 cm

12 cm

15 cm

12.7 cm

1.5 m

15 cm

12.7 cm

15 cm

11.4 cm

15 cm

9 cm

15 cm

6.4 cm

15 cm

4 cm

12.7 cm

2.2 cm

（實際形狀像這樣，寬度
　為左圖版型的兩倍寬）

原尺寸比例15%的
縮圖。

熱氣球，第 59 頁

玩紙趣

資源

紙材與美術用品供應商
本書所用紙材可在下列商店或經銷商
處取得。

Graphic Products Corporation
美國伊利諾伊州
www.gpcpapers.com
黑色墨水與裝飾紙經銷商

Hiromi Paper, Inc.
美國加利福尼亞州
http://store.hiromipaper.com
日本和紙進口商

Hollander's
美國密西根州
www.hollanders.com
裝飾紙、書籍裝訂材料供應商及工作
室

New York Central Art Supply
美國紐約市
www.nycentralart.com
裝飾紙與美術用品大供應商

Oblation Papers & Press
美國波特蘭市
www.wetpaintart.com
裝飾紙與美術用品供應商

Wet Paint
美國明尼蘇達州
www.wetpaintart.com
裝飾紙與美術用具

特殊紙材

Cave Paper
美國明尼蘇達州
bomalley@cavepaper.com
www.cavepaper.com
手工紙、工作室和實習

Kristoferson Studio
加拿大卡加利市（Calgary）
kristudio@shaw.ca
www.kristoferson-studio.ca
客製化裝飾紙（包括夾染和貼紙），工
作室

Steve Pittelkow
美國明尼蘇達州
paperandbooks@me.com
大理石紙、大理石工具與供應商，教
室

其他供應商

Into the Wind
美國科羅拉多州
www.intothewind.com
風箏相關廠商入口網站

Lamp Shop
美國新罕布夏州
www.lampshop.com
上膠工具、金屬圈環、燈具零組件

Northwest Magnet
美國波特蘭市
www.northwestmagnet.com
稀土磁鐵

Nunn Design
美國華盛頓州
www.nunndesign.com
空戒台製造商

書籍

《The Cardboard Book》
作者：Narelle Yabuka
出版社：Gingko Press

《Cover to Cover》
作者：Shereen LaPlantz
出版商：Lark Books

《Creating with Paper》（1967年）
作者：Pauline Johnson
出版社：University of Washington
Press

《設計摺學》
作者：保羅・傑克森（Paul Jackson）
中文出版社：積木文化
保羅・傑克森所著的紙藝相關書籍超
過三十本。

《Get Writing! Creative Book-
Making Projects for Children》
（2008年）
作者：保羅・強生（Paul Johnson）
出版社：A&C Black
保羅・強森著有多本適合教師與孩童
的製書相關書籍。

《Non-Adhesive Binding: Books
without Paste or Glue》
作者：Keith A. Smith
出版社：The Sigma Foundation

《Origami Art: 15 Exquisite Folded Paper Designs from the Origamido Studio》
作者：Michael G. LaFosse 和 Richard L. Alexander
出版社：Tuttle Publishing

《Origami Tessellations: Awe-Inspiring Geometric Designs》
作者：Eric Gjerde
出版社：A K Peters/CRC Press

《Papercraft: Design and Art with Paper》
作者：R. Klanten、S. Ehmann 和 B. Meyer
出版社：Die Gestalten Verlag

《Paper Folding Templates for Print Design》
作者：Trish Witkowski
出版社：HOW Books

《Paper Illuminated》
作者：海倫・希伯特（Helen Hiebert）
出版社：Storey Publishing, LLC
其他著作：《Papermaking with Garden Plants & Common Weeds》及《The Papermaker's Companion》等。

《Paper: Tear, Fold, Rip, Crease, Cut》
作者：Raven Smith
出版社：Black Dog Publishing

《Playing with Books》
作者：Jason Thompson
出版社：Quarry Books

《The Pocket Paper Engineer》第 1、2、3 冊
作者：Carol Barton
出版社：Popular Kinetics Press

《Unfolded: Paper in Design, Art, Architecture and Industry》
作者：Petra Schmidt
出版社：Birkhäuser Architecture

下列書籍已絕版，可以到二手書店試試運氣

《Pop-Up Geometric Origami》
作者：茶谷正洋和中沢圭子
出版社：Japan Publications（USA）

《Paper Folding & Paper Sculpture》
作者：Kenneth Ody
出版社：Emerson Books, Inc.

《Pop-Up Origamic Architecture》
作者：茶谷正洋
出版社：雄雞社（日本）

相關組織機構

風箏基金會（Drachen Foundation）
www.drachen.org
提供所有風箏相關資訊。

達德・杭特之友（Friends of Dard Hunter）
www.friendsofdardhunter.org
美國手工造紙專門組織，每年舉辦一次大會

手工造紙雜誌（Hand Papermaking Magazine）
www.handpapermaking.org
半年發行一期

國際手工造紙及紙藝術家協會（International Association of Hand Papermakers & Paper Artists）
www.iapma.info
國際性紙藝會員組織，每2年舉辦一次聚會

美國可動書協會（The Moveable Book Society）
www.movablebooksociety.org
立體書和可動書的愛好者組織。

美國摺紙協會（Origami USA）
www.origamiusa.org
美國的摺紙藝術專門組織。

藝術家目錄

凱爾・布萊克（Kell Black）
美國田納西州
blackk@apsu.edu

瓦萊麗・碧斯（Valérie Buess）
德國馬爾堡市
valerie.buess@gmx.de
www.valeriebuess.com

Cave Paper 的布麗姬特・奧馬利（Bridget O'Malley）
美國明尼蘇達州
bomalley@cavepaper.com
www.cavepaper.com

喬絲琳・夏多佛（Jocelyn Châteauvert）
美國南卡羅來納州
roselanestudios@hotmail.com

貝阿特麗絲・科洪（Béatrice Coron）
美國紐約市
bc@beatricecoron.com
www.beatricecoron.com

文森・弗洛多勒（Vincent Floderer）
法國聖奧萊爾市
vincent.floderer@orange.fr
www.le-crimp.org

麥克・佛埃頓（Mike Friton）
美國波特蘭市
mikefriton@yahoo.com
www.zoo-play.com

彼得・菅特納爾（Peter Gentenaar）
荷蘭
gentor@hetnet.nl
www.gentenaar-torley.nl

佩特・菅特納爾托麗（Pat Gentenaar-Torley）
荷蘭
gentor@hetnet.nl
www.gentenaar-torley.nl

艾瑞克・傑德（Eric Gjerde）
法國米特齊鎮
ericgjerde@mac.com
www.origamitessellations.com

DJ 格拉曼二世（DJ Gramann II）
美國明尼蘇達州
dj@gramannstudios.com
www.gramannstudios.com

保羅・傑克森（Paul Jackson）
以色列
origami@netvision.net.il
www.origami-artist.com

保羅・強生（Paul Johnson）
英國曼徹斯特
pauljohnson@bookart.co.uk
www.bookart.co.uk

海蒂・凱爾（Hedi Kyle）
美國費城
hedikyle@comcast.net

麥克・拉佛斯（Michael G. LaFosse）及理查德・亞歷山大（Richard L. Alexander）
Origamido Studio
美國麻薩諸塞州
info@origamido.com
www.origamido.com

羅伯塔・拉瓦多（Roberta Lavadour）
美國奧勒岡州
robertalavadour@gmail.com
www.missioncreekpress.com

芭芭拉・莫瑞埃諾（Barbara Mauriello）
美國紐澤西州
bmauriello@verizon.net
www.barbaramauriello.com

賈爾斯・米勒（Giles Miller）
英國倫敦
studio@gilesmiller.com
www.gilesmiller.com

麗莎・尼爾森（Lisa Nilsson）
美國麻薩諸塞州
lisa@remsbergphoto.com
www.lisanilssonart.com

克里斯・帕爾默（Chris K. Palmer）
Shadowfolds
美國柏克萊市
chris@shadowfolds.com
www.shadowfolds.com

林廣（Lâm Quang）和凱斯楚・蓋茲（Kestrel Gates）
HiiH Handmade Paper Lights
美國波特蘭市
light@hiihgallery.com
www.hiihgallery.com

布萊恩・昆恩（Brian Queen）
加拿大卡加利市
bqueen@shaw.ca

阿莉莎・所羅門（Alyssa Salomon）
美國維吉尼亞州
saltwork@gmail.com
alyssasalomon.com

肖恩・希伊（Shawn Sheehy）
美國芝加哥市
shawnsheehy@gmail.com
www.shawnsheehy.com

麥特・席利安（Matt Shlian）
美國密西根州
matthewshlian@gmail.com
www.mattshlian.com

英格麗・夕利阿可思（Ingrid Siliakus）
荷蘭阿姆斯特丹
paperartnl@yahoo.com
www.ingrid-siliakus.exto.org

史考特・斯金納（Scott Skinner）
美國科羅拉多州
www.scottrskinner.com

海倫・謝科（Helene Tschacher）
德國邁因堡鎮
helene@tschacher.de
www.helene.tschacher.de

致謝

在此感謝紙藝同好的大方分享：感激每一位願意為本書貢獻圖片或作品的藝術家。尤其感謝實習生 Leah Uvodich，幫我製作這本書。Hook Pottery Paper、Marjorie Tomchuk、Josephine Banens、Mary Leto、Patricia Cheyne、Sue Nuti 和 Rosemary Cohen，謝謝你們送紙張樣品給我，還有 Graphic Products Corporation 寄來的 800 頁紙張樣品書，真的幫了我很大的忙。Bill 和 Sue Funk，謝謝你們借出你們家的場地，讓我拍攝書中的某些照片。Ted，謝謝你對我的信心；Willam 和 Lucah，謝謝你們給我時間做研究和寫書；最後要感謝爸媽，謝謝你們在無形中培養了我的好奇心。

玩紙趣

} # 關於作者

海倫·希伯特擁有一間小型造紙工作室,她在那裡創作(包括藝術品、裝置和藝術創作書籍)、指導實習生,以及主持研討會等活動。她除了擔任美國奧勒岡藝術與工藝學院(Oregon College of Art and Craft)的兼職教員,還出國四處上課演講,並著有《花園植物及常見雜草造紙》(*Papermaking with Garden Plants & Common Weeds*)、《造紙家指南》(*The Papermakers Companion*)和《紙燈具》(*Paper Illuminated*)等書,此外,她還是《水中造紙縮影》(*Water Paper Time*)影片的製作人。她與丈夫和兩個小孩現居於美國奧勒岡州波特蘭市,想多加瞭解她的作品,請上網 www.helenhiebertstudio.com。

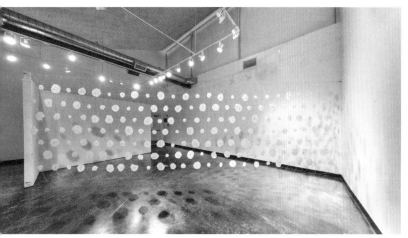

氫鍵(Hydrogen Bond)裝置藝術

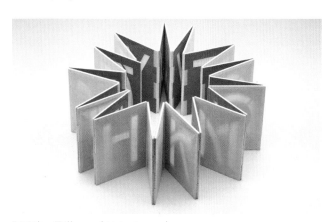

阿爾法、貝塔……(Alpha, Beta,…)

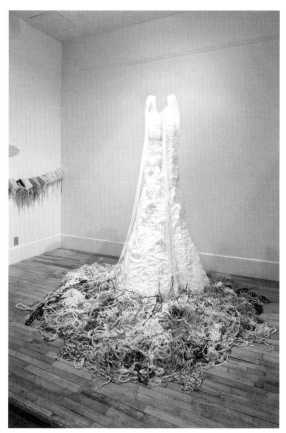

母樹(Mother Tree)專案